手繪景觀設計表現技法

劉晨澍　劉艷偉　編著

新一代圖書有限公司

國家圖書館出版品預行編目資料

手繪景觀設計表現技法/劉晨澍、劉艷偉編著 . --
台北縣中和市：新一代圖書，2011．2
　　面；　公分
ISBN　978-986-86479-1-6（平裝）

1.景觀工程設計 2.繪畫技法

929　　　　　　　　　　　　　99015040

手繪景觀設計表現技法

編　　　著：劉晨澍、劉艷偉

發 行 人：顏士傑

責任編輯：陳波

封面設計：鄭貴恆

編輯顧問：林行健

資深顧問：陳寬祐

出 版 者：新一代圖書有限公司

　　　　　　台北縣中和市中正路906號3樓

　　　　　　電話：(02)2226-3121

　　　　　　傳真：(02)2226-3123

經 銷 商：北星文化事業有限公司

　　　　　　台北縣永和市中正路456號B1

　　　　　　電話：(02)2922-9000

　　　　　　傳真：(02)2922-9041

印刷：裕華彩藝股份有限公司

郵政劃撥：50078231新一代圖書有限公司

定價：380元

ISBN：　978-986-86479-1-6

2011年2月印行

前　言

　　景觀手繪，是通過某種表現方法將所觀察的景物躍然紙上的一種繪畫形式。在現代設計中，起到了交流、溝通、傳達、表意的重要作用，因此，正確和有效地運用這種圖示化語言與他人進行對話，會為雙方帶來一定的便捷。

　　14—16世紀歐洲文藝復興以後，出現了很多表現建築意境的抒情畫，以表達景觀建築的造型、空間和構圖。19世紀，出現了以學院派為代表的大量關於景觀建築的繪畫作品，嚴謹且工整。20世紀時，在現代繪畫藝術的影響下，景觀手繪也呈現了多元化的發展趨勢。直至今日，很多學者仍以研究景觀手繪為己任，並結合最新技術的快速發展，在一定程度上，突破了傳統的表現形式，使景觀手繪在現代設計中，仍處於重要地位。

　　專業化的途徑和方法是表達景觀手繪的關鍵。因此，在對理論講解的基礎上，本書提供了多種表現方法，並結合相關案例進行分析，為廣大學者創造了良好的學習機會。此外，本書中收藏了多幅優秀的景觀手繪作品，與學者們進行分享和欣賞，也希望能夠帶來一定的啟發。

　　本書作品多數為作者完成，其他的作品提供者有劉曉東、黃顯亮、李鑫鎖、李麗穎、賴欣、孫傳菲、張小飛、趙金，周瑜瑋，周亞錦，朱麗娜，楊承彬，曹燕玲，趙倩，林蔚，楊永華，張紅麗，還有本書中借鑒相關作品的作者，在此一併表示感謝！

　　陳波先生對本書的編寫工作給予了寶貴的建議和支持，也表示誠摯的謝意！

　　由於作者知識有限，書中難免有疏漏及不妥之處，敬請廣大讀者批評和指正。

<div style="text-align: right;">

劉晨澍　劉艷偉

2010年3月

</div>

目　錄

第一章
景觀手繪表現的基本原理

景觀手繪表現是景觀設計的重要環節之一，其表現範圍涉及景觀設計的諸多層面。從表現效果來看，它是景觀設計師及在校學生必須掌握的圖示表達語言和專業學習課程。其作用在於設計師通過對現有相關資料的瞭解以及在大腦中形成對景觀設計物件的整合形態，從而將所要表達的造型形態、功能分佈、色調構成、層次關係等用快速繪畫的形式表現出來。顯而易見，景觀手繪表現所要體現的是設計師的構思和設計能力，它能夠準確反映甚至強化設計師的意圖和概念。

■ 在實際景觀設計案例中，景觀手繪表現扮演著不可缺少的角色，由於它具備直觀性、便捷性和生動性等特點，有效地成為設計師與甲方或施工單位進行溝通洽談的重要方法和手段，其作用是電腦效果圖所不能及的。正因如此，對於一名從事景觀設計的人士來說，正確地瞭解並掌握景觀手繪表現技法，無論對自身能力的塑造，還是未來的職業發展，都會受益匪淺。

概括地講，景觀手繪表現技法是景觀設計師通過生動靈活的快速繪畫形式，以紙作為媒介，將設計構思和意圖轉化為景觀設計圖的過程，也是區別於一般繪畫作品和工程繪圖的另一種繪圖表現形式。

一、景觀手繪表現的概念及其內容

景觀手繪表現是通過繪畫手段，形象、直觀地表現設計效果的一項專業技法，其作品既是設計成果的一部分，同時也是一幅完整的繪畫。它旨在通過嚴格的訓練，提高學習者形象思維、空間想像及空間表達的能力，並掌握多種表現工具的使用技法和表現方式（如下圖）。

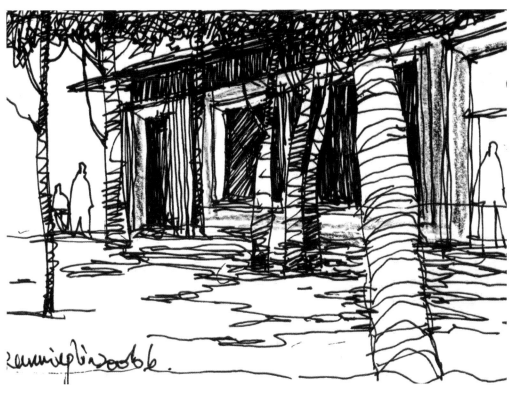

安徽馬鞍山慈湖河岸
景觀建築手繪方案
作者：劉晨澍

如前所述，景觀手繪表現是一種特殊的繪畫形式，在這個過程中，它強調的是建立在科學和客觀地表達空間關係的現代透視學基礎之上的一種繪畫方法，即在平面上通過空間透視表達 "3D" 空間的立體效果圖。所以，在學習的過程中，也要注重對關聯課程（如透視學）的運用，以提高綜合設計素質。

景觀手繪表現是一個複雜的思維過程，是將大腦的構思轉化為視覺繪畫語言的過程，在這個過程的不同階段，設計師要清楚準確地把思維片段乃至思維的整體以圖的方式表達出來，對於設計師而言，這確實是十分艱辛又充滿挑戰的工作。

二、景觀手繪表現的發展沿革

在歐洲，"景觀"一詞最早出現在希伯來文本的《聖經舊約》全書中，它被用來描寫所羅門皇城（耶路撒冷）的瑰麗景色。這時，"景觀"的涵義同漢語中的"風景"、"景致"、"景色"一致，等同於英語中的"Scenery"，都是視覺美學意義上的概念。

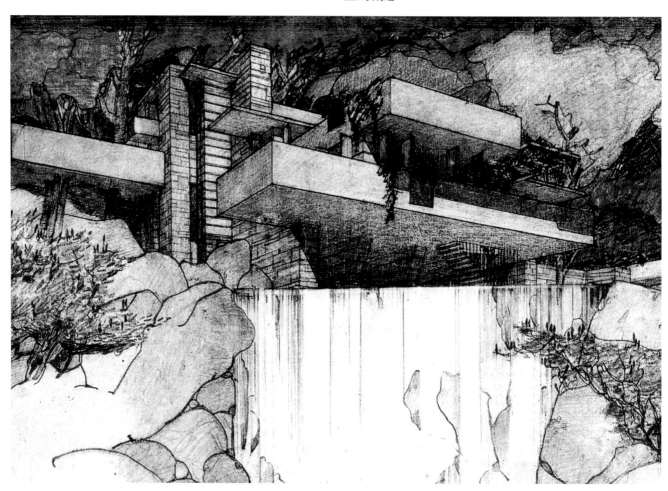

西方繪畫中，根據繪畫工具的不同，可將繪畫種類分為油畫、水彩畫、銅版蝕畫、石版畫等，表現力很強且廣泛流傳。雖然繪畫題材各有不同，但以建築為背景或以建築為主題表現的傳統卻是深遠的，尤其是14—16世紀歐洲文藝復興運動以後，真正將透視作為一門科學知識來研究，為人類作出了重大貢獻。佛羅倫斯人布魯內萊斯基（Brunelleschi），將其對科學透視的研究成果很快推向了建築學領域。這期間，很多繪畫表現的都是建築意境的抒情畫，以表現建築造型的構思、構圖的精美和空間的深遠等等。

1.左圖流水別墅景觀方案手繪稿
 作者：賴特和學徒傑克豪
2.中圖、右圖20世紀初—30年代為
 城市花園景觀設計的手稿
 作者：Franz Lebisch, Emil Hoppe

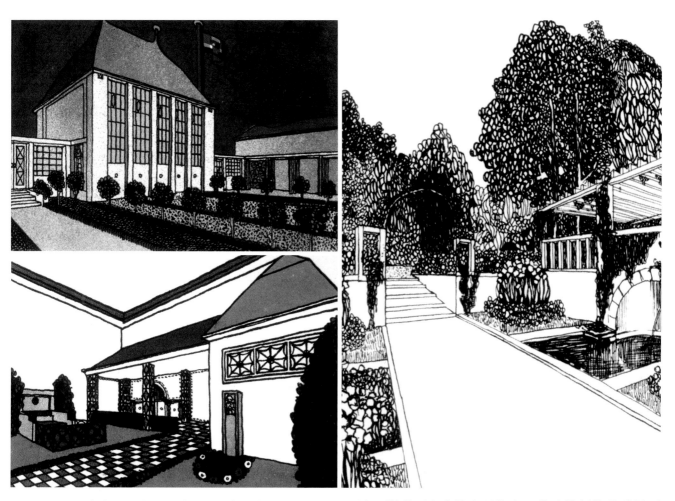

　　17—18世紀，形成了今天的透視作圖法（左圖）。19世紀，歐洲透視學知識與繪畫技法的巧妙結合，發展成為用鋼筆、鉛筆和水彩等方法繪製透視圖的技法。這一時期，以建築透視圖的表現成果居多，其表現技法主要是以學院派為代表的水彩渲染畫法，嚴謹而真實的表現能力，使建築師的設計得到了很直觀的表現。20世紀初，現代藝術中的表現主義和立體主義繪畫風格在一定程度上影響了建築與環境設計表現圖的風格，呈現出與現代主義繪畫藝術相似的多元性和表現性的表達。

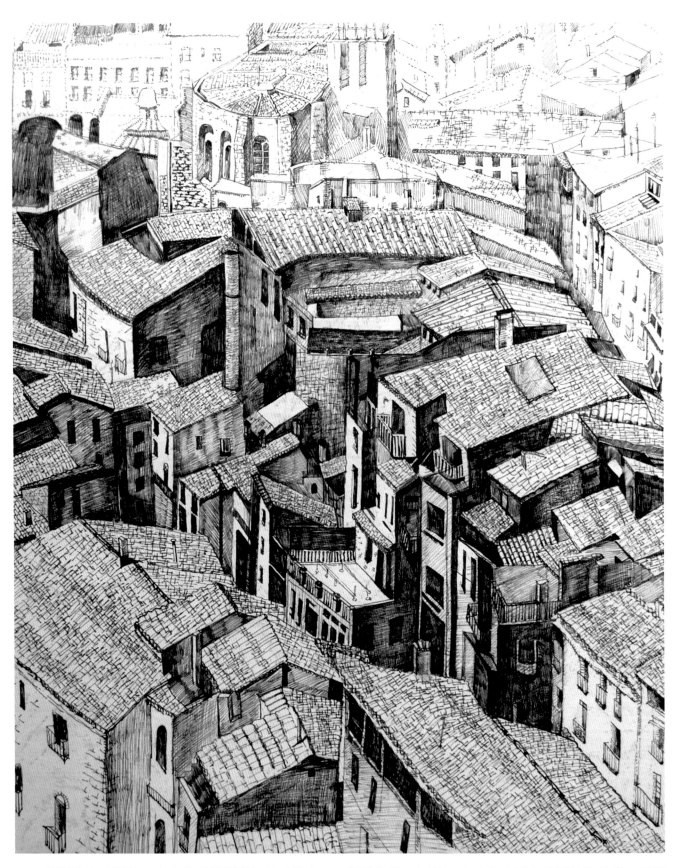

　　我國從東晉開始，山水畫（風景畫）就已從人物畫的背景中脫穎而出，獨立成科，風景很快就成為藝術家們的研究物件，豐富的山水美學理論堪稱舉世無雙，因此，也才有中國山水園林的臻美。景觀的這種涵義（作為「風景」的同義詞）一直被文學藝術家們沿用至今。

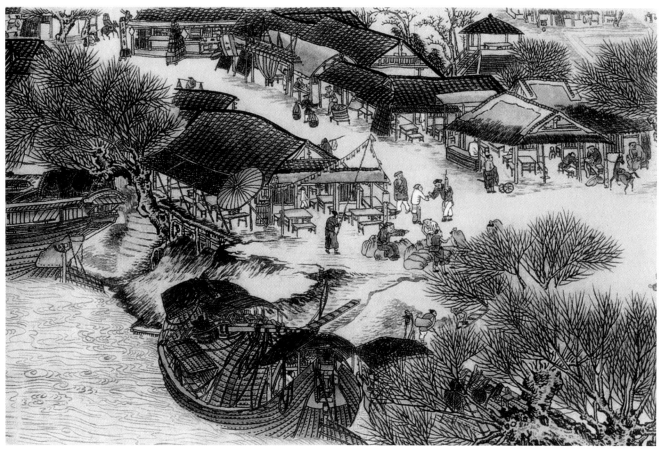

中國傳統繪畫中所表現的建築畫具有悠久的歷史，它與現代的景觀設計表現最直接的聯繫是“界畫”，並獨具特色。“界畫”起源於晉代，是畫師使用界尺引線，利用散點透視法作畫的方式，表現亭臺樓閣的建築構造（右圖）。例如，流傳下來的《敦煌壁畫》、《清明上河圖》、《金明池競舟圖》等，無論是對繪畫藝術，還是對城市、建築、景觀、歷史、考古等方面均有極高的價值。中國人的透視知識一直未從文人和畫家的“寄情寫景”的技法中步入幾何學的殿堂，成為一種科學的方法，而是發展成為另一種中國繪畫藝術創作的形式法則，如上述中的“散點透視”法等。

時至今日，環境設計表現圖出現了日益專門化和職業化的形式，景觀設計在設計方法和表達方式上也出現了許多新的要求和標準。很多設計師通過手繪與電腦輔助相結合的方式來表達思想，在一定程度上，也突破了傳統景觀手繪表現的形式。

可見，高新技術快速發展的今天，手繪表現在新技術和新材料的運用上也顯現出豐富多樣的形態，這種徒手表現的技法，能夠靈活地表現出現代空間氛圍、景觀創新意念和設計師的創造意向。各種新穎而極富表現力的表現風格，使之在眾多的表現藝術手法中仍然處於重要地位。

三、景觀手繪表現的作用與要求

　　綜上所述,景觀手繪表現所要表達的是設計師的設計構想與意圖,是設計師與外界溝通交流的手段和方式,也是外界進行評價和反饋的基礎。設計師所做的是一種帶有預想性的工作,設計師如何做到準確地表達設計方案,營造適合的景觀空間氛圍與真實感,將所要表達物件的造型、結構、光色、材質等躍然紙上,大都在於對景觀手繪表現繪畫功底的扎實性以及對透視掌握的準確度。

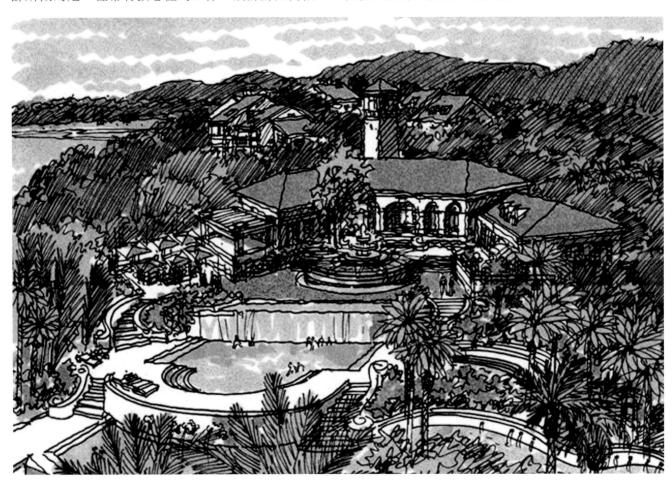

　　景觀手繪表現既不能像純藝術繪畫那樣過於主觀且隨意地表達想法,也不能像工程製圖那樣嚴謹刻板地將各方面的界限框定住,在二者之間,要做到藝術與技術兼備(左圖),具體要求如下:

①空間整體感強,透視準確;
②比例合理,結構清晰,關係明確,層次分明;
③色彩基調鮮明準確,環境氛圍渲染充分;
④質感強烈,生動靈活,輕鬆明快。

景觀手繪表現的形式各樣，風格迥異。當今眾多景觀手繪表現技法齊集，其中不乏嚴謹工整、簡明扼要，也不乏粗獷奔放、靈活自由，更不乏整體性強、質感真切，也不失小巧細膩、精緻入微，無論是哪種表現技法，對於一幅優秀的景觀手繪表現作品而言，都是基於設計師對景觀手繪表現基本特徵的深入瞭解。

1.左圖　手繪景觀，後期運用電腦軟體合成
2.右圖　下沉式廣場水域景觀描繪

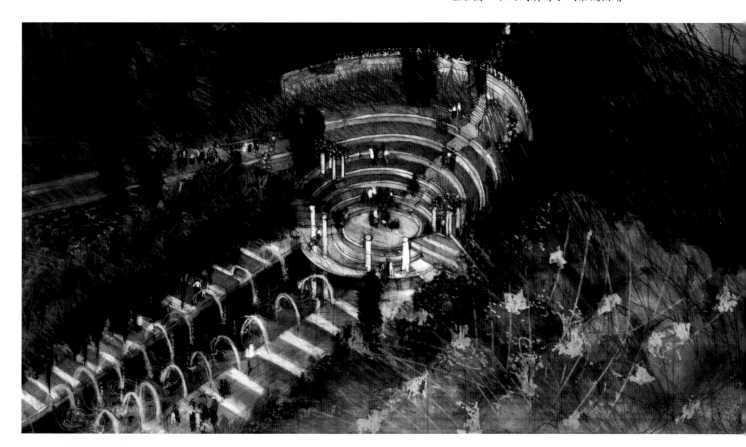

一、現實仿真性

在景觀手繪表現中，必須對具體景觀所在的空間結構、地形起伏、色調變化、材料質感、光線明暗等內容進行真實的描繪並賦予其一定的藝術表現力，即現實仿真性。這一特徵，是景觀手繪表現的基本特徵，充分體現了設計師的徒手繪畫表現力，不僅使作品呈現出現實的真實感，還賦予作品某種程度的藝術表現魅力（右圖）。由於表現形式和方法的不同，表現效果也呈現出不同的景象，有的彷彿縹緲的水墨，有的恰似濃重的油畫，有的好似斑駁的彩色鉛筆畫等等。

值得一提的是，"現實仿真性"並非"現實逼真性"。由於景觀手繪表現最終表達的是設計師自己的主觀意圖和構想，所以，"現實仿真性"所強調的是，根據現實存在，對景觀物件進行如實的表現與描繪，並加入一定的設計表達因素，並非等同於純繪畫形式。如果將"現實仿真性"與"現實逼真性"混為一談，無視二者的區別，那麼，進行景觀手繪表現也就無現實意義可言。

　　在對景觀設計真實表現之後，對於方案的整體和局部，尤其是細節上的造型、色彩、結構、工藝，設計師都有了明確的表達和說明，這樣，不僅可以使甲方更為清楚地看懂、明白，也可為專案的進一步實施提供可靠的參考和依據（左圖）。

1.左圖現代仿古園林手繪方案，
　主要運用線描著色，後期電腦合成
2.右圖安徽馬鞍山慈湖河岸景觀建築
　手繪方案作者：劉晨澍

二、創作表現性

　　如前所述，在現實仿真表現的基礎上，強化創作性和概念性的表達，將所要表現景觀的具體形象通過思維的提煉和想像轉化為抽象的圖形概念，即創作表現性（右圖）。這是景觀手繪表現的重要特徵。

　　景觀手繪表現是通過大腦的思維將設計師的意圖表現在圖紙上的過程，其價值體現在準確把握設計方案的總體效果，起著溝通且對設計方案認同的作用。我們不僅要注重景觀設計中實際存在的現實條件，還要對已有的現實條件進行分析總結和歸納整合，通過思考和想像並借助圖形表達來實現抽象概念的形成，這是進行創作表現的主要途徑。

　　創新是設計的靈魂。現如今景觀手繪表現呈現多樣化，其不同目的的表現，在方法及形式語言上都有很大差別，要表達獨特的設計風格和彰顯個性特徵，創新的作用不能小覷。創新的意圖集中體現在景觀整體效果的“新”與“趣”當中，以設計師自己的觀念去描寫景觀環境的具體情節並表達獨特的審美特徵。

1.左圖　馬來西亞城市建築景觀速寫作者：劉晨澍
2.中圖　城市道路景觀手繪小景，表達隨意的方案概念
3.右圖　外部空間景觀環境手繪草圖，類似於視覺筆記
　　　　選自《外部空間環境設計》

三、直觀簡易性

　　所謂直觀簡易性，是指在景觀手繪表現中，設計師通常運用對於個人而言最為便捷的工具和材料，以簡潔形象的設計語言和圖形符號來表達自己的設計意圖。這一特徵，起到了使人易讀易懂的作用。

　　景觀手繪表現的這個特點決定了其介於景觀真實繪畫與景觀設計製圖之間的重要地位。在表現過程中，設計師要牢牢抓住景觀表現物件的典型特徵，其他不必要的細節不能影響和干擾設計主題，要求設計師要善於把握事物的本質規律，避免過於死板和真實地描繪（左圖）。在實際景觀設計專案當中，景觀設計製圖只有受過專業訓練的人方能識讀，而景觀手繪表現是通過點、線、面等最便捷直觀的表現語言來說明的，更加使人清晰而明確設計概念，易於理解和接受。

四、思維表達性

思維表達性，是指在景觀手繪表現過程中，為了加強與人的相互交流，設計師往往運用一些具有代表性的思維步驟組圖或細節圖配合主要表現圖一起表達設計創意點。這一特徵，能夠使人更為清晰地讀懂設計師的目的所在。

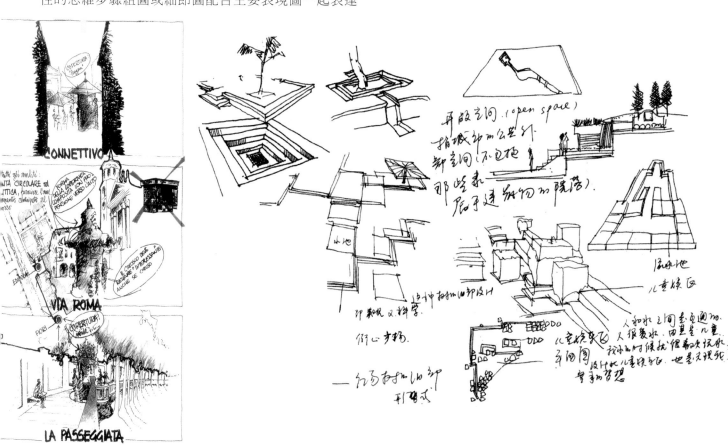

通過思維性的景觀手繪表達，設計師在深入認識景觀空間的基礎上，進行的是一項由因到果的活動，所述的是一個因果成立的設計事件。對於局部細節的表現，通過添加、刪減、變化做到有主有次，並且能夠進一步表現結構、色彩、肌理和質感，使人感受到設計師的新思路與新思想（中圖）。所以，根據思維表達性，我們最容易觀察到的是設計師完整的景觀思維設計過程，這要求設計師要有清晰的頭腦和有條不紊的思路，同時，最終的手繪表現圖也要做到有理可依，從而進一步增強景觀手繪表現的說服力（右圖）。

在景觀手繪表現中，熟練地掌握和運用各種表現語言和方法，對提高作品的表現深度和感染力、增強人們對設計的全面認識、為設計施工提供佐證和依據顯得十分重要。

第三節
景觀手繪表現的專業基礎

由於現實中受到人文環境、社會需求、經濟條件以及相關工程技術能力的影響，景觀手繪表現呈現出多元化的發展態勢。雖然前面我們瞭解到，景觀手繪表現所進行的是在單純繪畫基礎上的設計創意工作，但無論什麼樣的創作，景觀手繪表現仍然不能離開繪畫基礎。

一幅優秀的景觀手繪表現作品應該能夠充分體現出設計師的綜合設計水平，這部份有賴設計師本身的設計表現能力與繪畫功底，諸如對素描和色彩有較強的理解力與表現力，對景觀空間的整體形態塑造，對色調的表現和氣氛的渲染，對透視與構圖正確把握的能力等（左圖）。

一、徒手繪畫基礎

（一）素描與結構空間

素描是造型藝術表現的基礎之一，也是景觀手繪表現中必須首先進行的基礎課程之一。也就是說，素描是基礎中的基礎，在景觀手繪表現中，要有效地運用點、線、面和黑、白、灰這些基礎造型藝術語言，將景觀設計中的空間環境、各種物體的體量感與立體感以及不同物體的表面材料質感表現出來。可見，景觀手繪表現中畫面整體感和各種細節的把握與塑造，都離不開一定的素描能力。

注重素描基礎，雖然它具有一切造型藝術共同的內容，但它與以進行繪畫創作為目的的素描是有一定區別的。就景觀手繪表現所需要的素描基礎來說，其目的主要在於對學習者造型能力的培養，這種能力包括抓形能力、塑造能力、構圖能力和形式美感能力等方面的內容。也就是要求學習者在素描基礎練習中側重於對形體空間結構的理解，即注重對結構素描的理解，重點解決造型、結構和空間問題，理性地表現設計物件。在實際運用中，設計素描主要可以解決以下兩方面的問題。

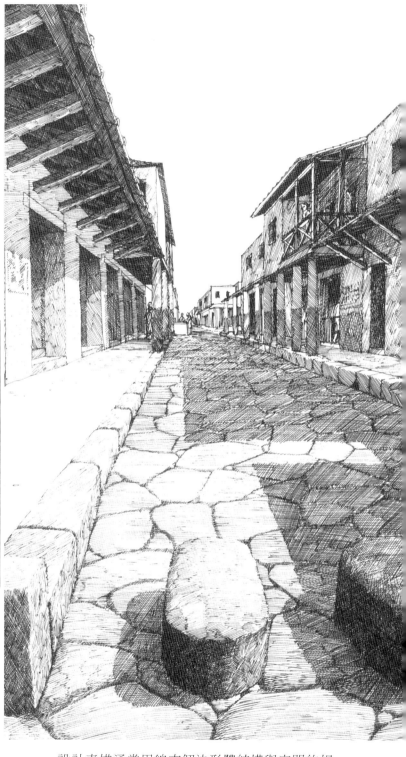

1.左圖　在攝影基礎上解決透視問題，以進行手工描繪
　　　　選自《借助攝影巧繪建築圖》
2.中圖　嚴格的透視關係運用在自然景觀與建築的關
　　　　係上，配合工整的手繪技巧將畫面遠近層次
　　　　表現出來　選自《浙江民居》
3.右圖　運用近景的細緻描繪來體現遠近的強烈縱深
　　　　感　選自《城市——一個羅馬人規劃和建城
　　　　的故事》

空間與造型能力

　　設計素描能夠增強學習者對形體空間的判斷力和
準確性，更好地解決空間各部分之間的形體關係、尺
度關係和比例關係（右圖）。

層次與結構關係

　　設計素描通常用線來解決形體結構與空間的相
互關係，形體本身以及形體與形體間的遠近前後關
係，這就需要增強畫面的層次感。景觀手繪表現不同
於寫生繪畫，層次愈多愈為豐富，效果愈佳，它要求
畫面中的層次精練、單純、概括、明快（中圖）。

（二）色彩與基調氛圍

景觀手繪表現中，色彩的運用尤為重要。在以往的寫生色彩練習當中，就應該具備良好的色彩感覺和色彩學修養。理解和掌握色彩的特性與調配規律，並熟知色彩構成學中的色彩對比與調和的理論知識，對色彩冷暖、同色、補色、純度做到熟練運用。在此基礎上，還要瞭解色彩心理學，剖析不同色彩對人的心理產生的不同作用和影響。

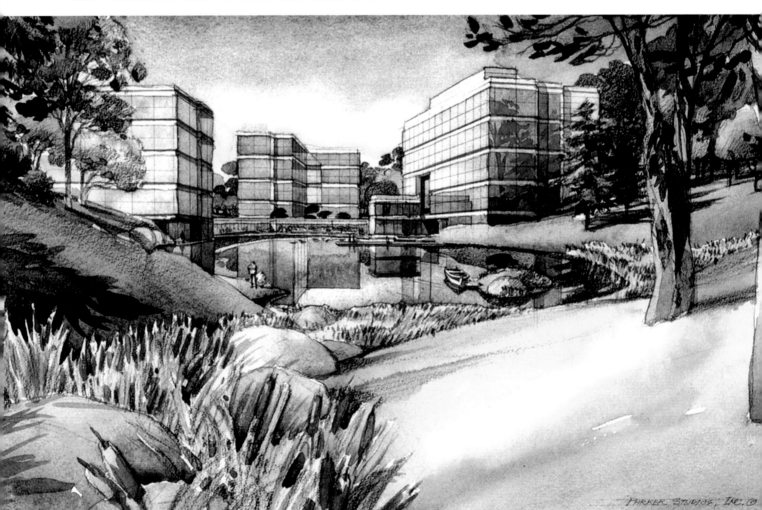

景觀手繪表現中的色彩主要包括兩個方面的內容，一是景觀與環境的色彩，二是景觀單體色彩。景觀手繪表現中的色彩不同於純繪畫中的色彩，它強調的是色彩的概括性和層次性，需要掌握“固有色”、“光源色”和“環境色”三者之間的關係和規律，以及對它們進行簡潔明快的表現，做到重點突出（左圖）。

1.左圖　運用對比色表現景觀空間的基調和層次
　　作者：克里斯多弗‧克魯伯斯
2.右圖　單色線描繪製在有色紙上
　　作者：曹燕玲

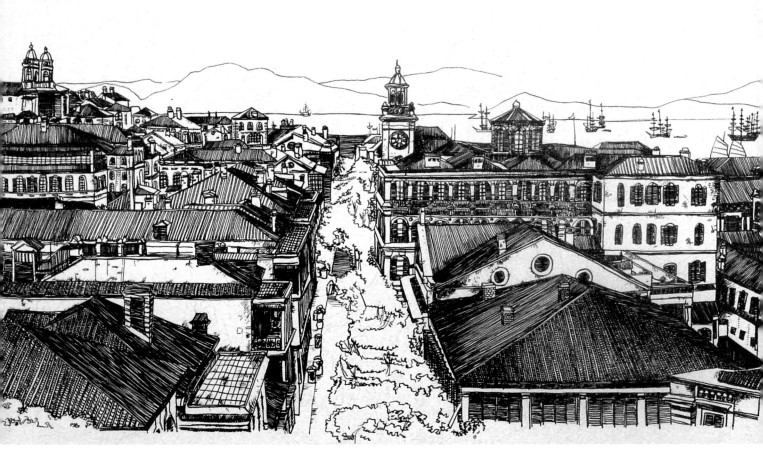

　　景觀手繪表現中，營造一種特定的環境氣氛是一張優秀表現圖的重要特徵之一，而色調的運用則是創造這種氣氛最基本的前提（右圖）。景觀手繪表現既是設計師造型能力的體現，同時也是衡量其色彩素質與修養的基準。

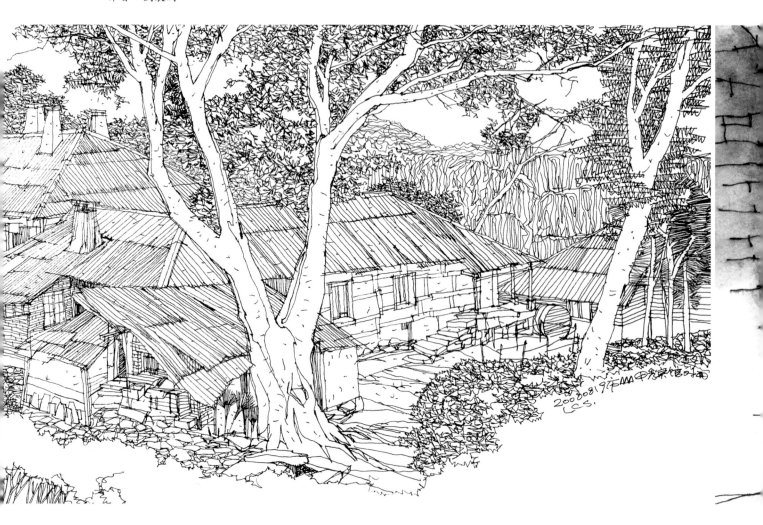

（三）寫生與徒手表現

　　寫生是直接面對物件進行描繪的一種繪畫方法。根據表現物件的不同，可將寫生分為風景寫生、靜物寫生、人像寫生、建築寫生等多種形式，本文中的寫生重點側重於風景寫生範疇。寫生以採用簡單、攜帶方便且表現力強的工具為佳，以鉛筆、鋼筆、麥克筆、水彩等為常用。

　　在西方，很多畫家都會注重對自身寫生能力的訓練和提高。就目前來講，寫生也是國內必須安排的基礎訓練課程之一。寫生要求繪畫者以簡潔概括的方法來表現或誇張景觀特徵，突出景觀的空間造型、色彩變化、材料質感等方面的變化。大量的寫生實踐，可以使繪畫者得到多方面的培養，具體表現如下。

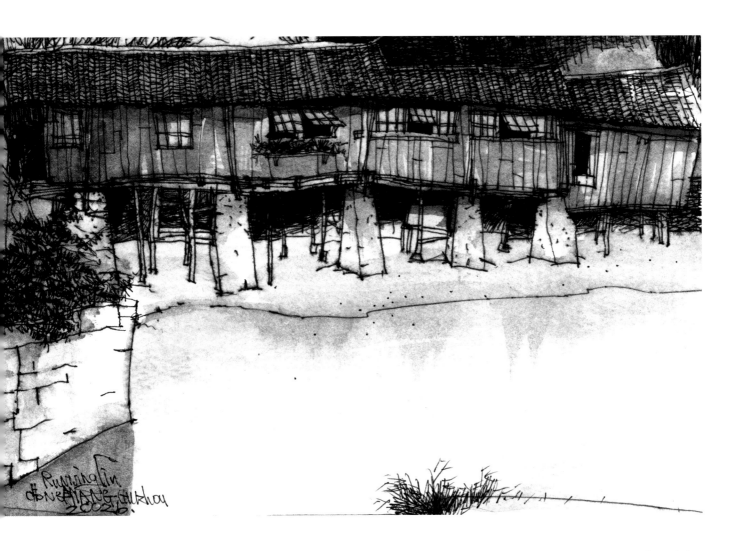

對資料的大量搜集

　　大部分寫生強調的是時間的暫時性，寫生可以記錄景觀在某一時段的具體表現，抑或記錄景觀在不同時段中的一系列不同特徵表現（左圖）。

對色彩學規律的掌握

　　寫生在強調基礎訓練的同時，更要注重對景觀細節和光影變化的表現，這對於設計師和學習者來講，能夠逐步掌握景觀空間光影和色調的變化規律，為進一步研究色彩學規律得到一定的啟發（右圖）。

理性與情感的統一

　　寫生是將物象景觀轉化為圖示表達的方法，同時，也是有別於照相機機械表現景觀物件的另一種藝術化的表現形式。通過眼與手的配合，使形與空間達到高度和諧，也使理性與情感、現實與理想在作品中獲得統一。

二、透視與製圖基礎

景觀設計是對於景觀空間的設計，其設計構想是通過畫面中具體的空間形象來表現的。而空間形象在畫面上位置、大小、比例、方向等方面的表現，則是要求建立在科學的透視規律基礎之上的，如果違背了透視原理及其規律，畫面呈現給人們的效果將會有失視覺一般規律和視覺美感。因此，景觀手繪表現必須建立在嚴謹縝密的空間透視關係基礎上，對透視學知識的運用是掌握景觀手繪表現技法的前提。

在景觀手繪表現中，景觀空間的透視通常有以下三種不同的情況。

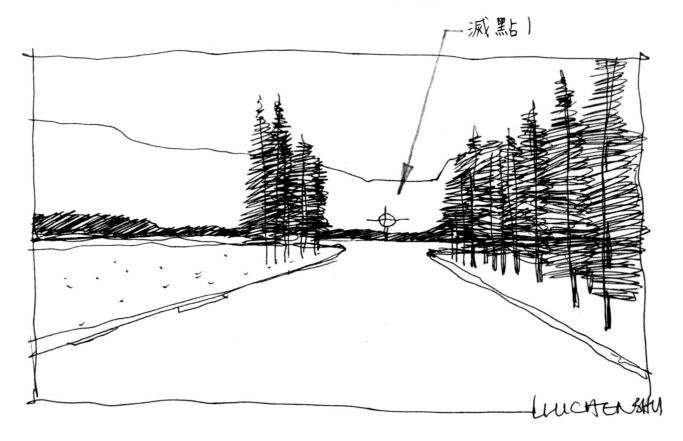

（一）平行透視的空間表現

在景觀手繪表現的空間透視中，平行透視（即一點透視）是最基本的透視表現方法。它有兩個明顯特徵：一是景觀空間中方形物體至少有一個面與畫面平行，二是消失點（即滅點）有且只有一個。

景觀手繪表現是以表現景觀空間為目的，就是要在2D的平面上表現出3D的立體效果，及畫面空間和物體長、寬、高的透視關係（左圖）。

1.左圖　一點透視
2.右圖　瓦爾特・格羅皮烏斯及建築師協作公司
　　　　建築景觀表現一點透視線描
　　　　作者：赫爾穆特・雅各比

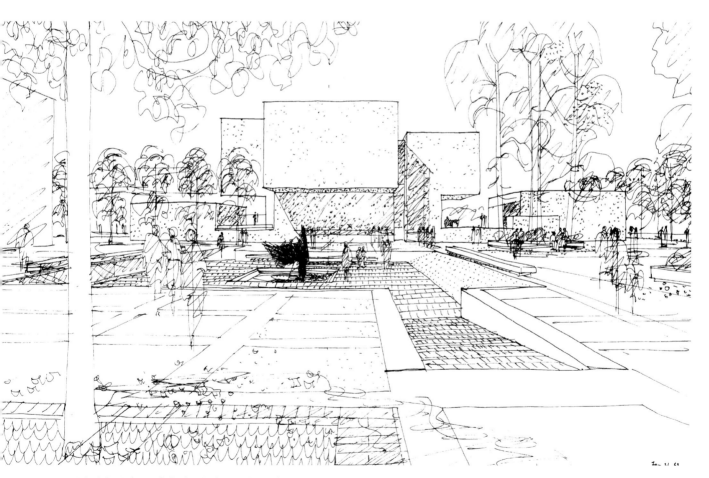

　　平行透視中，由於物體的寬度和高度所構成的面與畫面是相互平行的，因此，這兩方面是較為容易表現的。由於物體的長度所在的面是與畫面相互垂直的，因此，長度所表現的是物體的透視深度。平行透視給人以平衡穩定的感覺，適合表現較為安靜、肅穆、莊重的氣氛（右圖）。從諸多景觀手繪表現中，我們可以看到，平行透視表現的是空間的縱深感，同時運用也較為廣泛。

（二）成角透視的空間表現

　　成角透視也稱"二點透視"，即景觀空間的主體與畫面呈一定角度，每個面中相互平行的線分別向兩個方向消失在視平線上，且產生兩個消失點的透視現象（左圖）。

　　與平行透視相比，成角透視不僅能表現空間的整體效果，而且更富於變化。這種透視所表現的畫面立體感強，效果自由活潑，在景觀手繪表現中用得較多，具有較強的表現力，是一種十分常用的方法。通常成角透視的畫面效果都比較自由活潑，所反映出的空間接近人的真實感覺。通過它可以同時看到景觀空間的正面與側面的情形，形成強烈的明暗對比，是一種具有較強表現力的透視形式，因此在較多情況下，均選用成角透視來表現。

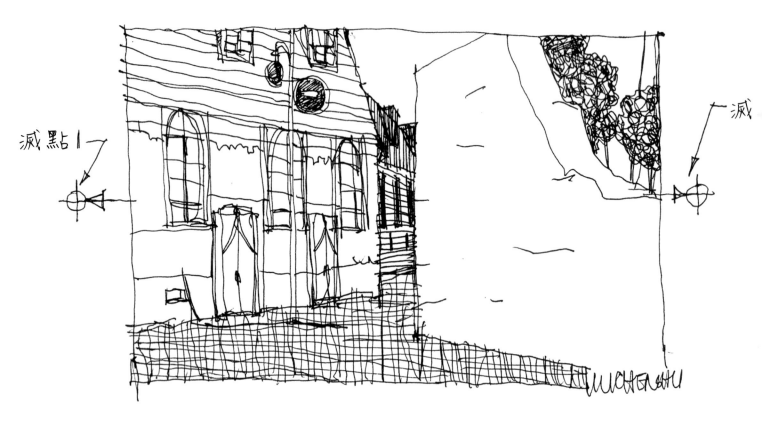

1.左圖　二點透視
2.右圖　三點透視

（三）斜角透視的空間表現

斜角透視也稱"三點透視"，它與平行透視和成角透視不同，平行透視和成角透視中畫面和物體都垂直於地面，斜角透視所表現的物件傾斜於畫面，沒有任何一條邊平行於畫面，其三條稜線均與畫面成一定角度，且分別消失於三個消失點上（右圖）。

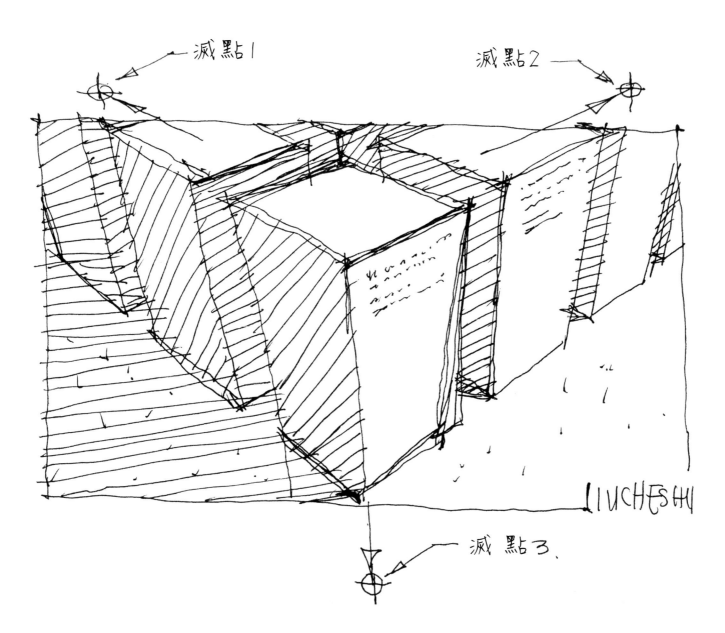

滅點 1

滅點 2

滅點 3

LIUCHESHI

1.左圖　建築景觀三點透視
2.右圖　簡潔快速的黑、白、灰關係
　　　　表達環境景觀的設計方案
　　　　作者：劉晨澍

　　斜角透視具有強烈的透視感，特別適合表現那些景觀空間中體量較大的物體或表現強烈的"透視感"。尤其在表現景觀鳥瞰圖時，由於空間範圍較大，從上面看下去，物體在垂直方向上就會產生強烈的透視效果。用這種把視點提高或降低的方法來繪製景觀空間的鳥瞰效果，也是斜角透視的一種表現形式，並能表現出整體景觀環境的宏偉與氣勢（左圖）。此外，當有較高物體或建築群出現且物體的高度遠遠大於其長度和寬度時，也宜採用斜角透視的方法。

三、設計思維與草圖表達

景觀手繪表現是一個從概念設想到設計形成的過程，在這個過程中，設計思維的變化起到了關鍵的作用，即從不確定到基本確定的變化，說到這裡，設計思維的過程就不得不與草圖相聯繫。

將"設計思維"與"草圖表達"聯繫起來討論，不僅因為草圖是設計過程中非常重要的一部分，也因為它緊扣設計的每一個環節，設計的過程中無時不需要草圖的配合，無時不需要"用圖說話"以表明設計師的意圖和設想。所以，設計思維的每一個微小的變化都牽動著草圖的表達，都代表著設計師的思想，直到最終設計形成。

（一）草圖表達的特性

傳統意義上的草圖，就是初步畫出的圖樣，而我們通常所說的設計中的草圖就是在設計過程中所繪製的各種非正式的圖紙，即以非正式的、個性化的手繪形式表現，並能夠說明設計的意圖和構思，以幫助設計工作順利進行的表現手段，也是設計過程中不可或缺的一部分（右圖）。

1.左圖　景觀小品設計手繪方案稿
2.中圖　西班牙 VCENTENARIO 大樓景觀手繪方案稿
　　　　作者：埃斯皮內特‧烏巴克
3.右圖　外部空間景觀環境手繪草圖，類似於視覺筆記
　　　　選自《外部空間環境設計》

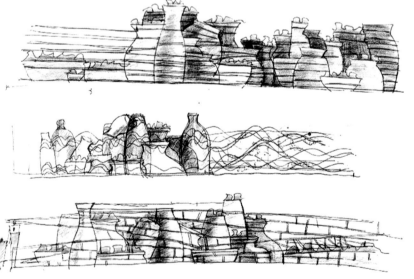

　　通過草圖，設計師不斷進行點滴積累，調整和改善自己的想法，也以最快最為便捷的方式通過草圖達到與他人交流思想的目的（左圖）。簡言之，設計師通過草圖達到與己交流、與他人交流的目的。我們可以看到，草圖是設計中的必要環節，構思方案需要用草圖表現；與甲方交流，草圖的質量直接影響到溝通的進程與整體印象；設計的深化中，草圖能進一步幫助設計師理清頭緒，完成項目。

　　草圖表達是緊隨設計思維的變化而變化的，隨著設計思維的發展而發展，因此我們不能孤立地看待草圖的作用，一個設計的最終完成將會有大量的草圖伴隨產生。

（二）設計思維與草圖表達

創新是設計思維的靈魂與核心，不同文化不同教育背景下，設計師會有不同的設計思維形式，例如跳躍、組合、逆向、聯想、演繹、發散、移植、類比等，設計師要做到創新，就要做到思維的轉化與整合。根據設計思維形式的不同，呈現出的草圖表達也有所不同，具體表現如下：

感性的草圖表達。設計師著重表現其理念和設想，以及對設計要求的個人理解，根據設計專案的目的和要求，提出一種或者幾種概念性的想法，在這個過程中，設計師重在展現自己獨特的創造性思維和強烈的主觀色彩，以個人的感性思維作為始發點，引導設計的進行。這裡所說的感性的草圖表達同屬於圖示語言的一種，設計師勾勒出來的可能是無序的線條，也可能運用的是屬於個人習慣性的表示方式。無論是景觀的整體平面圖，還是局部的節點大樣圖，很多時候所進行的都是趨近於天馬行空般的設計（中圖）。借助於感性的草圖表達，設計師同樣可以更仔細推敲設計物件的平面、立面和剖面的關係。一般而言，從感性草圖表達中，人們往往能夠發現設計師的原始意圖，體會其靈感的形成（右圖）。

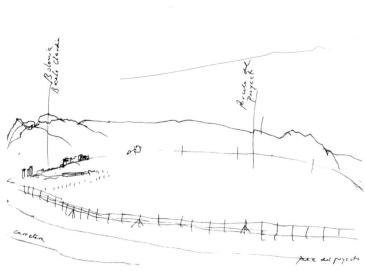

1.左圖　英國伯明罕Selfridges景觀設計方案
　　　　手繪草圖作者：Future Systems 工作室
2.中圖　上海靜安寺公園景觀手繪平面圖

　　理性的草圖表達。設計師更多地遵循客觀實際，現實當中，再好的設計理念如果不以客觀條件為依據，也就無從談起。所以這種表達要求設計師要具有良好的邏輯思維能力，在草圖前期要完成大量具體甚至艱辛的事情，例如分析建設項目的歷史淵源和成因、地理氣候特徵、交通因素、環境空間因素等以及這些因素對設計專案的影響和相互關係。通過理性的草圖表達，利用專業人士較為通用的方法繪製，如用點、線、面來定義和劃分各種因素在具體設計中的狀態。所以，理性的草圖表達能夠加深設計師對設計任務的認識和理解，不能單純地想像，應該做到有據可依、有理可循（左圖、中圖）。

景觀手繪表現呈現出一定的藝術魅力與視覺效果，除了設計師構思想法的獨特之外，大部分都在於表現方法和工具的多樣變化。在表現工具方面，主要包括鉛筆、鋼筆、彩色鉛筆、麥克筆、水彩、色粉等硬性和軟性工具；紙張的不同也使表現效果不一，例如水彩紙、硫酸紙、卡紙、銅版紙等等；此外，還包括一些其他輔助工具和材料。只有熟知並掌握各種工具材料的特性才能有效將之運用，表現出理想的視覺效果。

一、筆

鉛筆 景觀手繪表現的鉛筆種類有很多，從B到H系列將鉛筆由軟質到硬質進行了區分，儘管型號多樣，但以中性HB鉛筆，軟質2B、4B、6B幾種為常用。根據各種鉛筆力度的深淺和粗細不同，表現時可以自由搭配，從而將畫面的層次與虛實區分開來。運用時，可以單純選擇線條表現，也可在線條表現的基礎上進行少量的塗抹，使畫面豐富。有些時候，在鉛筆表現的基礎上，也可融合色彩的特性進行示意性的簡單渲染。鉛筆的特點是容易修改，也正因為如此，鉛筆得到很多專業人員的喜愛（右圖）。

炭筆 炭筆主要分為炭鉛筆、炭精條和木炭條三種。炭筆與鉛筆的區別是畫面的深度不同，鉛筆偏淺灰色，炭筆則偏深黑色。炭筆硬度較鉛筆大，顆粒較粗，炭筆用作景觀手繪表現時，可塗、可抹、可擦，亦可作線條或塊面處理，調子變化豐富，運用炭筆可加強畫面效果。

鋼筆 它的特點是運筆流利，力度的輕重、速度的緩急、方向的逆順等都在線條上反映出來，筆觸變化較為靈活，甚至可以用側鋒畫出更清楚和犀利的線條。選購鋼筆時，要根據個人需要，同時也要注意不同類型和不同品牌的鋼筆，其線條的粗細程度是不同的。另外，經常提及的美工筆也是鋼筆的一種，它實際上是將鋼筆的筆尖折彎而成的，用美工筆繪製的線條粗細變化豐富，筆觸也更有力度。

簽字筆 特點為筆尖圓滑而堅硬，畫出的線條均勻流暢，較鋼筆來講，線條沒有明顯的粗細、輕重等方面的變化。用簽字筆繪圖時，由於其線條無粗細變化，空間介面轉折和形象結構關係都依靠線條各個方向和疏密的變化來組織，因此，畫面會帶有些許裝飾味道，這正是簽字筆表現的特色。

針管筆 根據筆尖的大小可分為0.1—1.0號等多種規格，號數越小，針尖越細。針管筆多用於工程製圖，用作景觀手繪表現時，要將筆垂直於紙面行筆，同一號數的筆劃出的線條無粗細變化，筆觸也無變化，可把各種型號的筆結合起來使用，由此分出不同粗細和畫面層次。用針管筆繪製的畫面乾淨工整，製圖感強，但缺少了創作表現性。

麥克筆 麥克筆是流行較廣的一種快速徒手表現工具。麥克筆的優點為：快速快乾，無須用水調和，色澤鮮明，筆觸得當。其缺點為：不易修改，不像顏料一樣可自由調配，只能深色蓋淺色（左圖）。

麥克筆的種類按顏料成分可劃分為油性和水性，均屬半乾性表現工具。油性麥克筆以甲苯和三甲苯為主要顏料溶劑，水性麥克筆則主要以酒精為顏料溶劑。油性麥克筆的滲透性強，適合在吸水力較差的紙面上作畫；而水性麥克筆反之，由於顏料溶劑的主要成分易揮發，所以作畫時要儘量用吸水力較差的紙。

麥克筆根據筆頭形狀的不同，可分為圓頭、方頭和毛筆頭三種。麥克筆的筆尖材料多以透氣、鬆散的尼龍為原料製作而成，其中尼龍筆尖的特性是能夠吸納更多的油性、水性和中性顏料，畫出的筆痕軟硬適度。目前市場上多以美國、韓國、德國生產的麥克筆為主，可根據個人習慣和喜好選擇。

彩色鉛筆 彩色鉛筆一般以24色、36色、48色三種為常用。屬碳粉狀顏料，特性為：不透明、不含水、覆蓋力強，可相互混合使用。彩色鉛筆能夠繪製非常精緻、細膩的形象，所用的紙張一般選擇白卡紙或灰面白板紙。從性質上講，彩色鉛筆有水溶性和非水溶性之分，二者的色域基本一樣，不同之處在於，前者質地更軟且能溶於水，常用於表現大塊色或表現退暈效果，有如水彩渲染一樣（中圖）。

色粉筆 色粉筆較為常見的是24色和48色，性質屬於乾性顏料，並有一定的附著力。用色粉筆表現的紙張質地不易過於光滑和單薄，運用時，可適當用棉團、擦筆等作輔助。

二、紙

白卡紙 白卡紙表面為白色複合紙面，光滑、吸水率有限且適中，背面是灰色紙面，這種紙面吸水率也很高，吸到一定程度後會使紙張變形，但如果運用得當，則會產生意想不到的濕畫效果（上頁右圖）。

素描紙 素描用紙的質地有厚薄、粗細、鬆軟之分，除了白色外，還有淡灰色紙。而我們一般用的

素描紙屬於鉛筆畫用紙，紙較厚，紙面紋理粗糙，紙質密實，易擦拭修改。

水彩紙 水彩紙根據表面粗糙程度可分為粗、細兩種質地，而且其吸水率也有高低之分，吸水率高的水彩紙適合表現濕畫法，吸水率低的水彩紙適合表現乾畫法。此外，質地粗糙、紋路較大的水彩紙還可專門用來表現較為粗糙的表面和紋理。

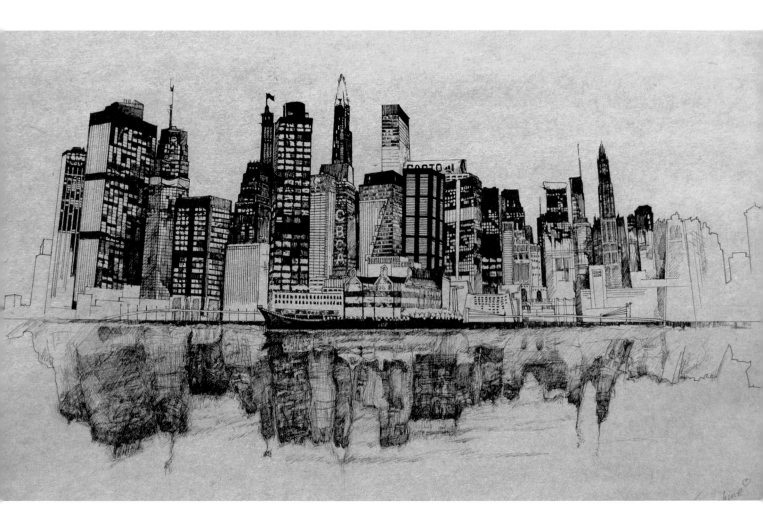

硫酸紙　很多設計師喜歡選用硫酸紙作為繪製景觀手繪表現的用紙，其表達的效果也是較好的。這種紙表面並不太光滑，很適合畫線，也很容易深入。不足之處是對水分非常敏感，著色次數一旦過多，紙張便會皺起來。因此，作圖時應適當運用，切忌觸碰其弱點。

複印紙　複印紙是指在造紙廠經過特殊加工處理的複印紙張，表面較為平滑，吸水率一般在30%—50%。比較好的複印紙，尤其是磅數較高的複印紙吸水率只有15%，這種複印紙作為景觀手繪表現圖紙是較好的。

銅版紙　銅版紙的特點在於紙面非常光潔平整，平滑度高，光澤度好。銅版紙一般在400g以上是比較實用的，用銅版紙繪製的畫面色彩鮮豔、明亮且能保持一定的透明感。

有色卡紙　有色卡紙是用優等紙漿製造出來的，根據明度、色相和純度的不同分為多種顏色。它的特點是硬度好、不易變形、表現力強。有色卡紙也分表面平滑和有肌理兩種，可根據表現需要選擇（左圖）。

左圖　城市景觀鋼筆表現繪製在有色紙上
作者：楊永華

三、著色材料

水彩渲染 水彩渲染是用水調和透明的專用顏料繪製在特定紙上的表現技法。水彩顏料是渲染技法中最重要的著色材料之一（右圖）。

用於水彩渲染繪圖的顏料有瓶裝、袋裝和塊裝三種，常用的有12色、18色和24色。通常水彩渲染的畫筆主要選用水彩畫筆，也可選用國畫與書法的毛筆。水彩筆形狀有扁形、圓形、線筆之分，作圖過程中，各種形狀的畫筆可畫出不同的效果與趣味，如寫意風格可選擇吸水性強、柔軟而富彈性的羊毫筆，寫實風格可選擇狼毫之類比較挺拔的畫筆（上頁右圖）。

水彩渲染的用紙比較講究，紙質的優劣直接關係到渲染時的水色表現及對其控制的難易程度。水彩用紙表面要能夠存水，要求紙的表面有一定的紋路，既有一定的吸水性，又不過於滲水，並要求紙稍厚一點。

水粉表現 現代的水粉畫顏料是由植物、礦物及動物體上提取的色素加以研製，即以顏料、膠液、甘油、蜂蜜、小麥澱粉、氯化鈣、陶土等調製而成的，具有一定的覆蓋性和附著力，易於調配。

水粉顏料一種是盒裝的12色、18色、24色等錫管顏料；另一種是錫管較粗的單色盒裝顏料；此外還有一種瓶裝的水粉濃縮顏料，顏色非常細膩，都適合於繪製水粉表現。

用於水粉表現繪製的畫筆最好選用專門的水粉畫筆，這種水粉筆比油畫筆軟，但又比水彩畫筆稍硬。水粉畫筆也有羊毫與狼毫之分，羊毫較軟，狼毫較硬且富有彈性。另外還可選擇幾支毛筆、畫工筆、國畫的衣紋筆來刻畫細部（上頁右圖）。

較水彩用紙來講，水粉用紙要求並不非常嚴格，通常除太薄、吸水性太強的紙以外，一般的繪圖紙張均可用作水粉表現。水粉顏料還可與有色紙張結合使用，厚薄並用，可使畫面呈現豐富的藝術效果。

水彩和水粉調色盒都宜選用格子稍大且數量較多的，不易讓顏料相互滲透，還可配備幾個調色盤，如白色搪瓷（琺瑯）盤。

透明水色 透明水色的色彩明快鮮豔，透明度強。通常情況下，透明水色分12色、18色、24色等成盒套裝，多為彩色墨水，既可用來給彩色水筆加色，也可作為快速效果表現的繪圖顏色。彩色墨水相互調和或與水適度調和，可繪製出效果豐富的畫面。

丙烯表現 丙烯顏料屬於人工合成的聚合顏料，是顏料粉調和丙烯酸乳膠製成的，屬水溶性顏料，幾乎不需有機溶劑，所以環保、快乾。丙烯顏料能與水任意配兌，但是水分揮發後，便不再能溶於水。丙烯光澤好，顏色純淨鮮豔，且乾後是透明的。

四、其他輔助工具

 景觀手繪表現要經歷一個完整的過程，是一道嚴格的工序。繪製表現時，需將紙裱在畫板上，因此畫板也是重要的作畫工具。另外還需一個儲水瓶、洗筆罐、一塊海綿和一個噴水壺，噴水壺用來噴灑水霧濕潤渲染用紙；可配備一個電吹風，以加快畫面的乾燥速度；其他輔助材料還有小刀片，裱紙用的糨糊，防止灰塵的白色蓋板布等用具，它們都是作畫時必備的工具。此外，景觀手繪表現還需準備一把用於繪製曲線的曲線板，準備圓規、直尺、丁字尺與三角板等，以及裁紙用的美工刀和一些新型的作畫工具。

第二章
景觀手繪表現的路徑和方法

對於景觀空間構造的分析，以及點、線、面的表現，明暗調子的處理，材質的體現，虛實主次關係，整體色調的分析處理等等，不僅僅涉及畫面處理的技巧運用，還能體現一個設計師的基本素養。注意這些方面，才能帶動景觀手繪表現個人風格的培養和發展。

■ 設計階段不同，景觀設計的深度也有所不同。景觀設計大概分為三個設計深度：概念設計、方案設計、施工圖設計。而景觀手繪表現重點在前兩個深度階段中有所突出和體現，這也直接關係到前文中所涉及到的設計思維與草圖表達的兩種關係類型。根據不同的設計思維方式，景觀手繪表現也呈現出日新月異的變化，但萬變不離其宗，景觀手繪表現對本質物件的描繪與分析往往還是遵循著最基本的路徑和方法。

　　景觀設計的主題多種多樣，根據不同的限定形式，景觀空間範圍可大可小，既可以是區域景觀環境（商業中心、行政中心、文化中心、交通中心等），也可以是整體景觀環境；根據內容的不同，景觀設計的主題包括廣場景觀環境、道路景觀環境、歷史景觀環境、建築外部景觀環境、居住景觀環境、城市休閒景觀環境、景觀環境藝術小品等（下圖）。當設計師得到一項景觀設計的專案時，首先要考慮的是對其設計主題進行正確的分析與定位，只有這樣，才能有效進行之後的相關設計活動。

以城市道路景觀設施為主題的設計手繪稿，
後期電腦合成　選自《場所與設計》

一、主題與手繪表現

　　景觀設計主題主要針對設計專案中反映的主要問題，再根據問題提出解決的辦法並產生相應的表現圖紙，才是明確主題的目的和意義所在。簡言之，確定主題旨在將表現方向明確化，具體內容如下。

酒店

娛樂廣場船塢

水都美墅

主題文化館

河街品牌區

湖濱休閒區

中國特色區

游艇碼頭

周莊停車場

中外美食區

鳥瞰文

（一）功能性主題與手繪表現

　　景觀設計是對場地的深化設計，很多專案要解決的是針對因原有場地使用性質的改變而產生的功能方面的問題，如今國內已有眾多改造成功的創意園區，從功能的改變上重新實現了原有場地的利用價值。應用手繪表現的形式將圍繞使用功能的中心問題展開思考，其中要對有關場地的功能分區、交通流線、空間利用規劃、方位佈局等方面的問題進行研究（左圖）。這類手繪表現多採用較為抽象的設計符號並配合文字資料等綜合形式來表達其內容。

（二）空間性主題與手繪表現

　　景觀空間設計屬於限定性設計。設計師在進行思考的時候要充分理解場地的空間構成現狀，對原有場地的空間介面進行研究，並從實際出發用切實可行的方法克服原有場地的不足。空間創意是景觀設計最主要的組成部分，它涵蓋實用功能因素，又具有獨特的藝術表現力，景觀手繪表現易於表達空間創意並可形成引人注目的畫面，其表達方法非常豐富，表現原則要求簡明概括，尺度適宜，直觀易懂（右圖）。

（三）風格化主題與手繪表現

　　景觀設計的構成除了空間和功能要素外，場地的風格樣式是視覺化的表達，這包含著設計師與甲方交流的中心議題。因此，景觀手繪表現要具有很強的說服力，必要時輔以成形的實物場景照片、背景文化說明等。實際運用中，同一項目中宜賦予風格化主題以多種表達方式，以供選擇（左圖）。

1.左圖　環境景觀設施黑白線描，採取組合式
　　　的構圖方式，體現理性的風格化特徵
　　　選自《場所與設計》
2.右圖　景觀剖面分析圖作者：孫傳菲

（四）高程設計與手繪表現

　　高程設計在景觀設計中具有重大的意義，尤其在概念形成階段。高程設計即通常在設計過程中所繪製的場地大剖面，它反映了場地空間範圍內橫向或縱向中各部分景觀要素之間的關係，例如廣場與水系、道路與停車場、建築與植物等之間的尺度關係、主次關係、前後關係。剖面的繪製在景觀手繪表現中最具直觀性、便捷性，有利於設計師對空間的進一步分析與探究，也是設計師的思維和表現由二度空間轉向三度空間的重要過程（右圖）。

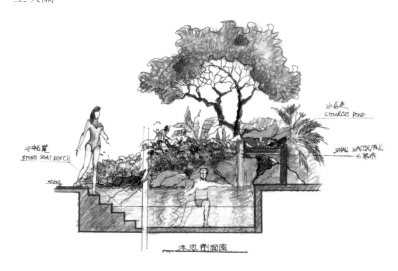

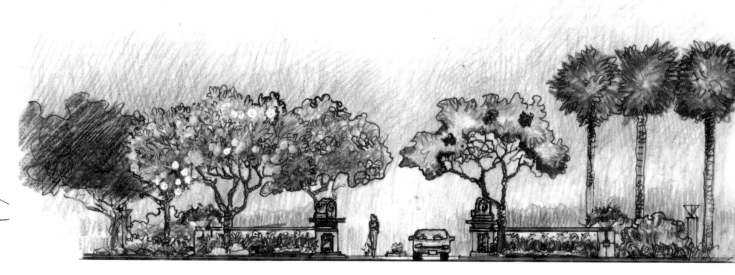

二、視角定位與構圖

（一）視角定位

　　視角，即觀察物體時，從物體兩端(上、下或左、右)引出的光線在人眼光心處所成的夾角。物體的尺寸越小，離觀察者越遠，則視角越小；反之，視角越大。一般來講，視角的度數控制在60度為最佳，如果大於或小於這個度數往往會造成視覺上的失真。值得一提的是，在相同水平條件下，人物的遠近是有所不同的，但視線高度卻是相同的（左圖）。

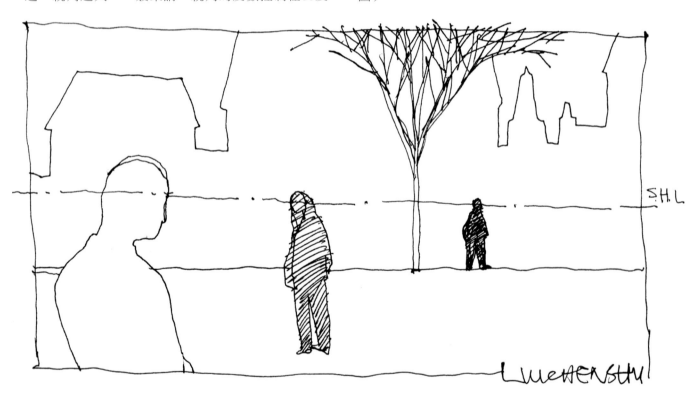

（二）構圖的運用

　　構圖，也叫佈局，是對畫面內容的考慮和安排，是繪製透視圖的首要問題。畫面多大、放在什麼位置、取何種角度繪畫、視點多高、主體景觀與非主體景觀之間的關係等等，這些都是構圖所應考慮的問題。有鑑於這些問題，在構圖時需要遵循以下原則：

　　①比例適當。正確把握景物間的比例和尺度關係，才能避免物體該大不大、該小又未能小的現象，避免喧賓奪主。對於主體物的表現而言，倘若主體物過於小，畫面則顯得不夠飽滿、小氣；過大則顯得閉塞、擁擠。因此，主體物大小適合，取捨得當，畫面才能顯得明朗輕快。

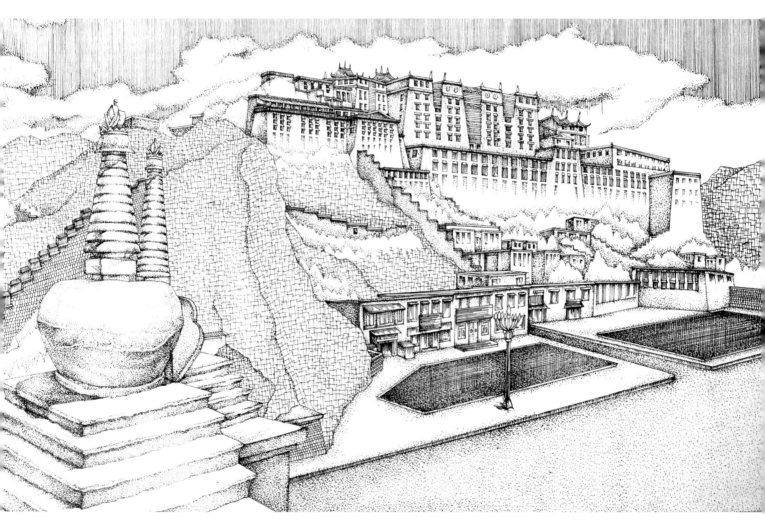

②保持重心的平衡。景觀手繪表現構圖的一般
原理為均衡原理，也就是說整個畫面中景物形體的
大小、數量的多少以及色彩的濃淡都會產生一種量
感，這種量感在視覺和心理上要均衡（右圖）。此
外，構圖中心並不一定是畫面的等分中心，它是依據
人的視覺方式和視覺習慣確定的。

③保持層次感。景物一般分為前景、中景和背
景。中景是畫面的主要內容，也是表達的重點，通
常要細緻刻畫；前景若作為中景的延續則亦可細緻
刻畫，若作為中景的陪襯則應簡化處理；背景是創
造畫面縱深感的重要部分，但不作細緻刻畫，只是
虛化處理（下頁左上圖）。

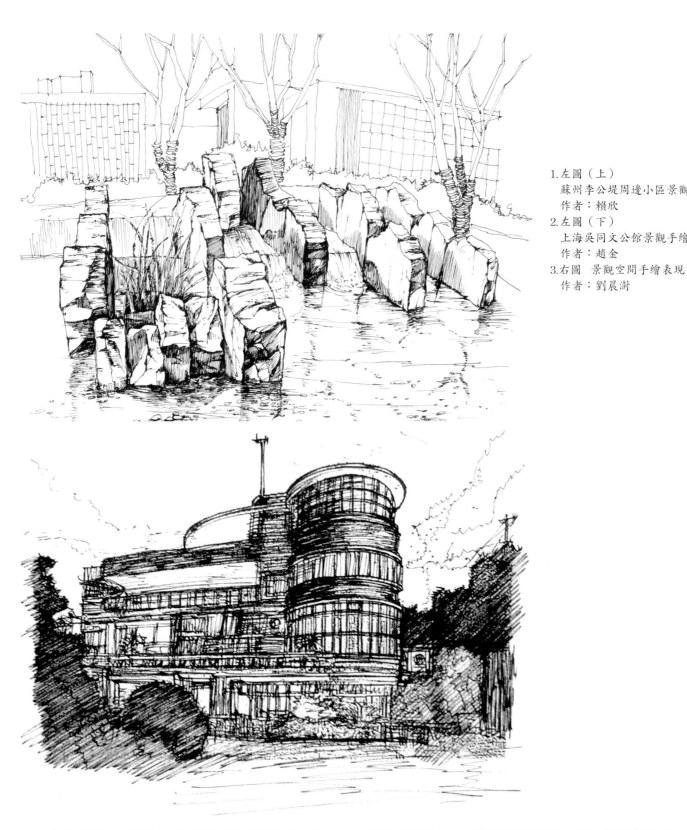

1. 左圖（上）
 蘇州李公堤周邊小區景觀
 作者：賴欣
2. 左圖（下）
 上海吳同文公館景觀手繪
 作者：趙金
3. 右圖　景觀空間手繪表現
 作者：劉晨澍

　　④擇優取景。景觀中有步移景異的視覺效果，因此視點的選定也是透視圖的一個重要方面，選定原則為展現主體景物、景觀效果最好的一面。初學者不妨多畫些草圖，以便從中選擇最佳方案（左下圖）。

景觀空間主要是室外空間。景觀空間的組織與安排是景觀設計的中心內容，也就是說，如果一個室外的景觀設計沒有其獨立的空間構造、空間概念，也就不可能產生理想的景觀設計價值，同時，其表現亦是沒有靈魂的，也難以打動人心。

景觀設計同建築設計一樣，其實質都是對空間的設計與思考，即對空間中各種介面之間組合關係的打破或重組。然而具體來講，景觀設計又有別於建築設計。建築空間一般由頂面、地面、牆體等要素構成，空間限定明確。而景觀空間則不然，沒有那麼明顯的限定性，它主要包括“有形”的介面或依靠視覺的延伸所創造出的“無形”的介面。從某種角度來看，多數景觀空間的構成即通常意義下的“虛擬空間”（右圖）。

一、景觀設計的空間構造理解

景觀空間的形成主要是依靠各構成要素限定出來的，可以歸納為以下幾種類型。

（一）圍，通常情況下是指立面。在景觀設計中，立面的範圍很廣，既可以是實體構築物、牆體，也可以是植被及立面景觀元素；可以是封閉的，也可以是帶有穿透力的；可以是硬質的，也可以是輕薄的；可以是使人感到沉悶、閉塞的，也可以是使人感覺空靈、開闊的。總之，只要是能夠阻礙視線的元素在景觀當中都可以看作是空間的立面圍合。

1.左圖 馬鞍山國際華城小區內部景觀手繪方案
2.右圖 城市景觀中地面與建築的關係表達
　　　 選自《建築表現藝術》

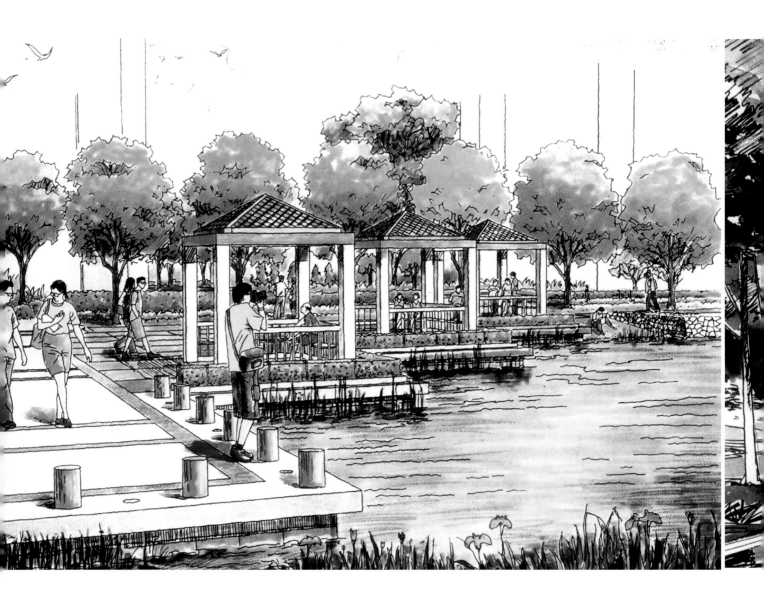

　　（二）覆蓋，一般是指頂介面。景觀中的頂介面通常具有遮陽、擋雨、避風的作用，其中也不乏休憩、閒遊的樂趣，因此，這種空間往往給人含蓄、溫馨、曖昧之感，既有其使用功能，也符合審美特徵。景觀設計中的頂面包括廊、架、亭以及樹冠等多種形式（左圖）。

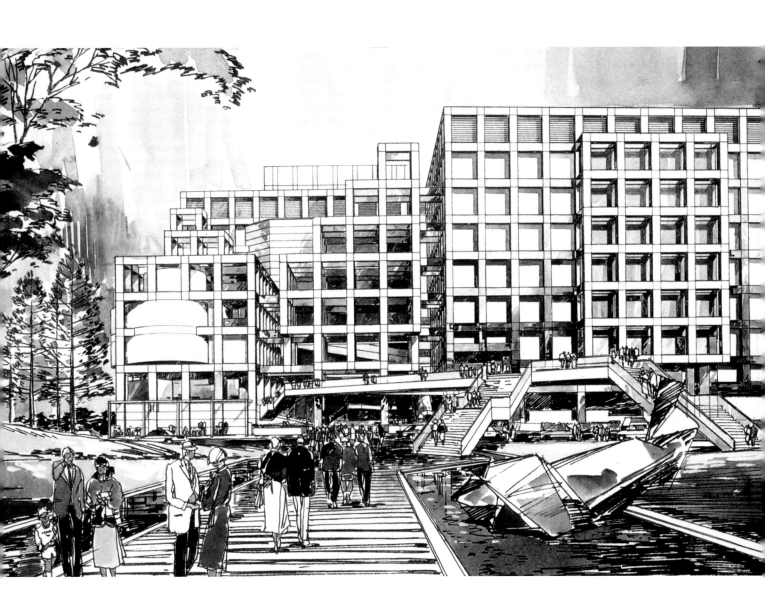

（三）地面，主要是指地形的起伏和地表的變化。地形有凸出和凹入之分，凸地形顯顯性，凹地形顯隱性，二者一藏一露，且對於空間的限定控制與各自的凸凹程度有關，凸（凹）越多，空間的限定感就越強（右圖）。此外，還可利用地面上的圖案產生一種特殊的肌理空間，在人的心理上產生空間的限定。

1. 左圖（上）
 以交通工具為主體的場景速寫
 作者：李麗穎
2. 左圖（下）
 馬鞍山國際華城小區內部景觀手繪方案
3. 右圖
 建築室內牆體的"實"與牆體所圍合空間
 的"虛"同樣適用于景觀環境的表達
 作者：劉晨澍

（四）佔據，從概念上可理解為一個點的控制力。也就是說，將一個物體擱置在一定的空間範圍內，那麼這個物體對其周圍空間會產生無形的控制力度（左上圖）。這樣的空間界限是模糊的、寬泛的、主觀的。但通常情況下，物體愈大，則控制力愈強；反之則愈弱（左下圖）。

二、空間與表現形式

如上所述，景觀空間的限定性因素包括了有形和無形兩種，在景觀手繪表現中要將空間的虛實、疏密、層次三者的關係體現明確，才是一個完整的景觀空間表現。

（一）虛實

概括地講，空間的虛，就是"無"，就是弱化；空間的實，就是"有"，就是實體。空間的虛實處理得當，就像五線譜中有了高音和低音，賦予空間以節奏感，或高漲或跌落，或奔放或含蓄。

景觀設計中，虛實空間主要是依靠空間的圍合與限定得以實現的。虛實空間主要利用圍而不密的方法創造，在一個已經被限定了的空間中，如果拿去一個限定因素（例如覆蓋面），那麼敞開的這部分空間的邊緣是模糊的，因此形成了虛擬空間（右圖）。在表現時，對天空、水面、樹林等要素的描繪要使空間有不盡之意，做到虛實得當，虛中有實，實中有虛。

1.左圖
通過描繪複雜的建築結構及其細部，表達圖面黑、白、灰的疏密關係選自妹尾河童之《窺看印度》
2.右圖
層次分明的近、中、遠景關係表達

（二）疏密

疏與密的關係，在景觀設計中反映的是物體在空間中的密集程度以及空間前後的位置關係（左圖）。

中國書畫自古講究："疏處可以走馬，密處不使透風"。景觀手繪表現中，物體集合過密，會造成視覺上的擁擠感；物體之間過於疏散，畫面則會顯得平淡，只有疏密有致才能表達空間的完整性。

（三）層次

景觀空間如果無前後遠近的處理手法，沒有層層深入的遞進關係，沒有步移景異的視覺效果，那麼空間中就不會有耐人尋味的藝術效果。如果一目就可窮盡所有景觀，那麼視覺一次便能夠收納所有，產生疲勞。如果能隔著多個層次看，那麼空間給人的感覺就要深遠一些，甚至會產生強烈的縱深感和趣味性（右圖）。

因此，在景觀手繪表現中，空間層次的處理顯得尤為重要，要善於運用滲透的方法賦予空間透氣性和新鮮度，主要處理好畫面中近、中、遠三個層次，利用空間序列產生無窮感（左圖），雖然空間物理總量不變，但心理的總量卻大大增加了。

景觀手繪表現的目的，是讓對方能夠認可所設計的方案並按照方案施工。為了快速有效地傳達設計意圖，它追求藝術表達的簡潔、概括，有充分的藝術感染力，較強的語言說服力，這就需要依靠繪畫技巧來實現。素描為景觀手繪表現打下了重要基礎。

造型藝術離不開寫實基礎上的素描訓練，而景觀手繪表現是建立在合理運用造型的基礎上，更好地為設計服務的。因此，我們要注重素描的基礎訓練，熟練地運用素描關係，尤其是用結構素描來表現景觀的結構、空間、透視、光影、質感等（右圖）。

1. 左圖
通過寫生訓練對景觀空間近、
中、遠景的觀察表達能力
作者：劉晨澍
2. 右圖
用線來塑造景觀空間的構造關係
選自《借助攝影巧繪建築圖》

一、景觀形態要素的構成形式

（一）點

從概念上講，一個點是形式的原生要素，它表示在空間中的一個位置，寓意著空間的存在。點在畫面中的構成主要分為兩種形式：中心點和消失點。

就中心點而言，景觀設計中，中心點可以代表很多，也可大可小。可以是畫面的視覺中心，也可以是分佈的單體元素；可以是構築物，也可以是水體；可以是構築物上的主要裝飾，也可以是水池中的噴泉。就消失點而言，景觀設計中主要是指透視消失點，也具有很強的控制作用，引導人視線的焦點。表現過程中，點的位置尤為重要，其佈置的均衡和協調直接關係到構圖的穩定性。將一個點放置在空間中時，它穩定地控制著其所在的範圍，但當這個點偏移的時候，它所做的動勢變化爭奪視覺上的控制地位，也造成了心理的緊張感。

（二）線

　　在景觀設計造型　，線的所有種類都可以反映在各部的結合處，許多景觀設計都不同程度地表現出線的形態。表現時，水平線表示平穩，如地平線等（左圖）；垂直線表示重力，也可用來限定某個空間範圍；斜線在視覺上是較為活躍的因素（右上圖）。此外，一條線可以是空間及其構成元素的輪廓線、結構線等實體線形，還可以是隱性的線，例如軸線、動線等。

1.左圖 水平線在景觀建築構圖中所
　　　體現的重要作用
　　　作者：張紅麗
2.右圖（上）
　斜線是景觀表現中的活躍因素
　作者：劉豔偉
3.右圖（下）
　地面的起伏、材質與景觀人物場
　景之間的關係
　選自《借助攝影巧繪建築圖》

（三）面

　　根據前面所講，對空間的限定可以由地面、垂
直面、頂介面來實現。對於景觀設計而言，空間的界
定主要由地面和豎向平面完成，頂介面運用不多。地
面是景觀手繪表現中的一個重要因素，它的起伏、色

調、肌理質感都會影響其他元素的表達（右下
圖）。表現垂直面時，如林木、景牆、水幕等，在
空間上要銜接緊密適度，它的形式在很大程度上影
響畫面的總體形式。

二、結構與表現形式

結構是物體得以支撐的骨架，觀察表現物體離不開結構。同樣的道理，景觀空間的表現也離不開各個物體的結構、形體和透視的關係（左圖）。萬物的構成包括了方體和球體，景觀也不例外，只不過是在大小、組合、切割上顯示出了各自的特點，看似簡單的幾何體包含了關於結構、空間、透視等全面的表現。

表現中，結構素描對景觀空間和物體的關係表達起到了重要作用。實際中，無論光線強弱，結構始終存在，這是結構素描的重要特徵。用結構素描表現景觀空間，要善於運用線條準確生動地表達形體結構和空間，光影的表達不是重點。線條的表現十分必要，每一根線不是孤立存在的，也有空間上的遠近變化（中圖）。在表現中，鋼筆線描注重用線來表現結構，有時也可在勾線的基礎上適當輔以光影材質變化（右圖）。

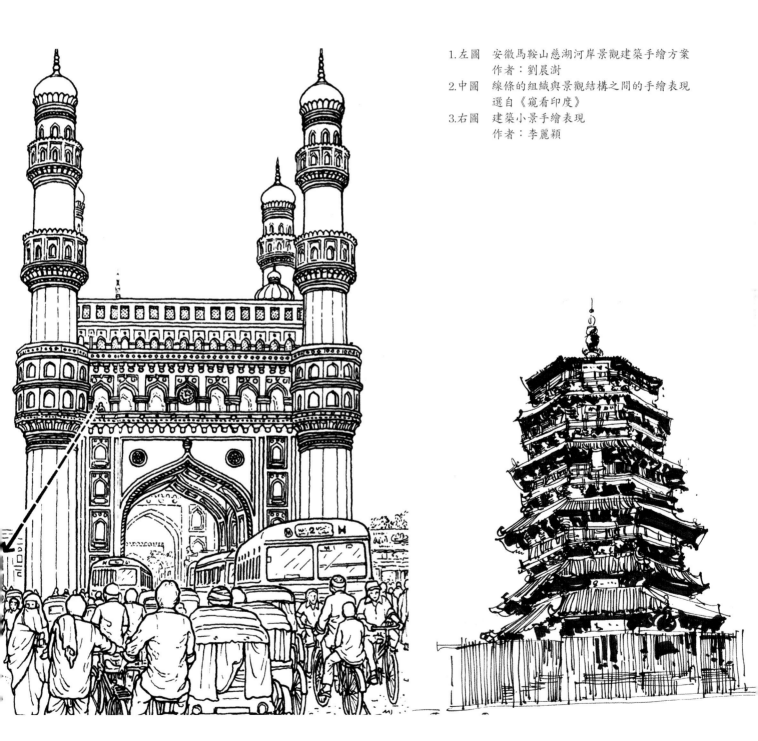

1.左圖　安徽馬鞍山慈湖河岸景觀建築手繪方案
　　　　作者：劉晨澍
2.中圖　線條的組織與景觀結構之間的手繪表現
　　　　選自《窺看印度》
3.右圖　建築小景手繪表現
　　　　作者：李麗穎

1. 左圖（上）
 街道中心花園水景表現
 作者：劉晨澍
2. 左圖（下）
 以廣場景觀為主題的明暗調子表現
 作者：劉晨澍
3. 右圖
 用線的不同排列方式表現黑、白、灰關係

三、明暗調子

在素描的訓練當中，明暗是指物體在形體結構發生轉折時產生的黑白明暗變化。結構素描雖然是用線條表現，但其實質是建立在對基礎素描明暗調子充分表現的基礎之上，綜合全因素素描的明暗關係實現對空間線條的理解和掌握的（左上圖、左下圖）。

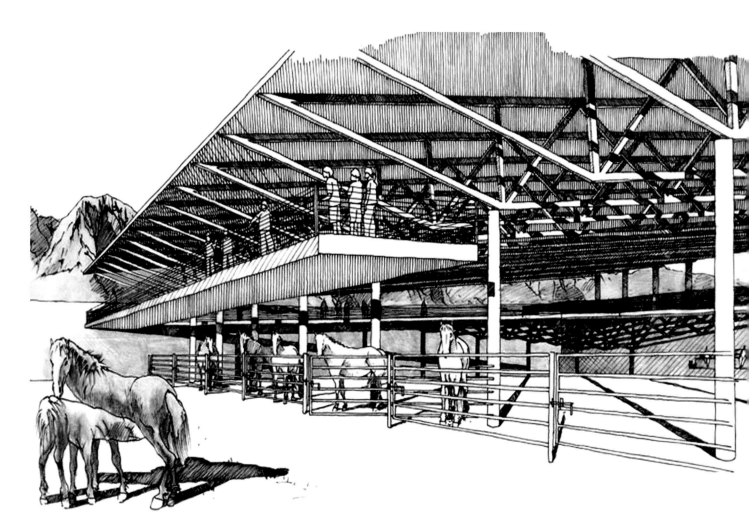

明暗表現，即在能夠較為準確地把握整體景觀形體結構的基礎上，逐步加入光影，以簡略的明暗關係塑造立體感和空間感。為了獲得明晰的光影效果，需借助較強的光源，並以陰影與透視的原理為指導，更直觀、形象地掌握光影造型規律和表現方法（右圖）。

1.左圖　上海徐家匯天主教堂局部材質表現
2.中圖　西班牙巴賽隆納奎爾公園景觀手繪，
　　　　石材與木材表現
　　　　選自《ANTONI GAUDI DISSENYS PAPETI》
3.右圖　建築與景觀街道手繪，金屬材質表現
　　　　選自《建築表現藝術》

四、材料材質

　　運用明暗與光影的變化，在一定程度上可以表現物體材料的質地特徵（左圖）。例如，質地堅實、表面光滑的玻璃、釉彩、拋光的金屬或石材等，對光的接受與反射顯得敏感、強烈，其形狀邊緣也較為清晰；而質地鬆軟或表面粗糙的泡沫、棉毛織品、原始木材或磚石，對光的反應比較滯緩，外形也較為柔和。

　　景觀及環境物體表面質感的表現是一個重要的內容。這裡的質感是指景觀元素表面所用材料體現出的一系列外部特徵，包括色彩、肌理、工藝特點和鏈結形式等方面（中圖、右圖）。此外，可借助繪圖工具和材料的工藝特點，運用筆觸變化和線條粗細等手法來描繪物體的肌理效果和質感。

1.左圖　新疆雅丹地貌景觀與人物
　　　配景之間的關係
　　　作者：劉晨澍
2.右圖　馬來西亞沙巴省中式廟宇
　　　環境景觀
　　　作者：劉晨澍

五、主從關係

　　抓住景觀環境的主從關係能夠更加生動準確地表達空間感。換句話說，表現近處主體的形象宜詳盡仔細，遠處景物宜處理得概括簡練。在主從方面應把握主體景物的刻畫，這樣畫面將顯得主次分明，虛實得當。

　　在景觀手繪表現中，表達內容的主體往往居於整個畫面構圖的主導地位，但僅僅在畫面上表現主體效果是遠遠不夠的，因此，在表現景觀的主體內容之外，應加上適當的配景描繪，使之與主體構成和諧生動的畫面，從畫面中推測出景觀空間的尺度和深度，這也是畫面配景的作用（左圖）。

　　畫面的主從關係中，配景的繪製並不是表達的目的，它的作用只是一個配角，但是配角的合適與否，往往會對畫面產生畫龍點睛的作用（右圖）。

第四節
手繪表現與色彩

色彩是景觀設計最基本的造型要素之一，它能賦予形體鮮明的特徵。景觀手繪表現應注重對色彩配置的研究，任何色彩都有色相、明度、純度三個方面的性質。把握好三要素，才能有效處理色彩間的平衡、層次，保持與環境色調的協調關係。

一、光與景觀環境

光感的表現可增強畫面的立體感和空間感。光感在素描關係中多採用明暗的方式，在物體的結構轉折處和明暗交界處表現虛實。物體在光源下一般呈現五個層次：亮面、明暗交界線、灰面、暗面、投影。

1.左圖　景觀建築小景表現
2.中圖　城市景觀光影效果描繪
　　　　作者：林蔚
3.右圖　城市夜景燈光手繪表現
　　　　選自《建築表現藝術》

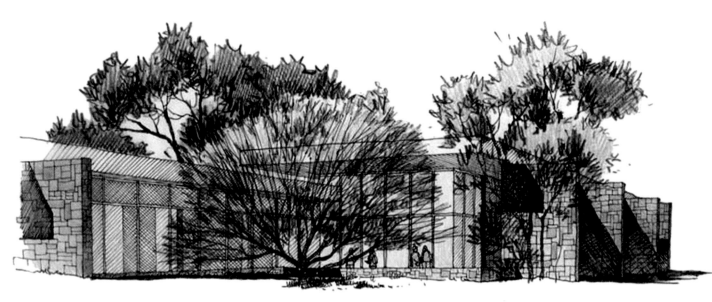

景觀手繪表現屬於快速表現的一種，同寫生繪畫有一定的差異，它不追求繪畫性的細膩和豐富的塑造。為達到強烈的視覺效果，常採用概括性、程式化的手法來表現光影，使畫面凝練簡潔，更具說服力（左圖）。根據光與景觀空間的相互關係，利用亮部和暗部的強烈對比，塑造在光色作用下景觀空間的生動變化，其中投影是較為重要的環節，它能更好地體現造型和空間。在實際運用中，光影的處理要同材質的表現相結合，豐富多樣，細緻入微。

二、色調與氣氛

景觀手繪表現在色彩方面最重要的一點是對整體色調的把握，因為一張畫面的色調往往會決定表現物件的許多重要特徵和環境氣氛方面的特點。

如深沉的色調常常體現出莊重、肅穆的景觀空間特點，鮮豔、明快的色調常常用來表現商業或娛樂空間的景觀特點，柔和的色調用來表現住宅景觀空間特點等。景觀手繪表現的色調是由構成畫面的整體色彩傾向決定的（中圖）。因此，在著色過程中，必須有意識地概括和強調基本色彩的傾向。

在實際製作過程中，可用事先製作底色的方法較為方便地獲得一種基本的色彩傾向，使用有色紙也是這種方法的運用。底色紙可以購買，也可自己製作，其色彩以複色為宜，即選用帶有一定色彩傾向的灰色做底。除了上述內容外，景觀手繪表現為了表達特定環境的色調與氣氛，常會採用某些特殊的內容來增強畫面的表現力，而這些內容往往又是創造典型環境的因素，如某些性質的景觀空間特有的道具（如露天咖啡館、露天酒吧等）（右圖），再如表現特定環境的地形和氣候特點（如森林、山區、夜景、雨景等）。

三、固有色表現

　　所謂固有色，即物體本身所呈現的固有的色彩。對固有色的把握，主要是準確地把握物體的色相。

　　因為固有色在一個物體中佔有的面積最大，因此，對它的研究就顯得十分重要。一般來講，物體呈現固有色最明顯的地方是受光面與背光面之間的中間部分，也就是素描調子中的灰部，我們稱之為半調子或中間色彩。因為在這個範圍內，物體受外部條件色彩的影響較少，它的變化主要是明度變化和色相本身的變化，它的飽和度也往往最高。

　　由於固有色的存在特性，在景觀手繪表現中，固有色表現較多地用在粗糙磚石和木材、植物、草地等表面不是十分光滑、反光也不強烈的材質上。例如，木材多數為紅褐色或黃褐色，表現木材時一般先畫淺的底色及固有色。當然，金屬、玻璃、鏡面、水面、天空等元素的表現固然也離不開其固有色，只是對周圍環境的影響較為敏感而已，一個物體脫離了其固有色就失去了存在的真實感（左圖）。

1.左圖　布魯克林橋景觀手繪
　　作者：西蒙尼塔‧卡佩其
2.中圖　城市街道夜景表現
　　　　選自《場所與設計》
3.右圖　建築與外部環境色調統一關係
　　　　選自《世界建築大師手繪圖集》

四、環境色表現

　　一般來說，環境色指在光照下的物體受環境影響改變固有色而顯現出一種與環境相協調的顏色。

　　物體表面受到光照後，除吸收一定的光外，也能將光反射到周圍的物體上，尤其是光滑的材質具有強烈的反射作用，另外在暗部中反映較明顯。環境色的存在和變化，加強了畫面相互之間的色彩呼應和聯繫，也大大豐富了畫面的色彩（中圖）。

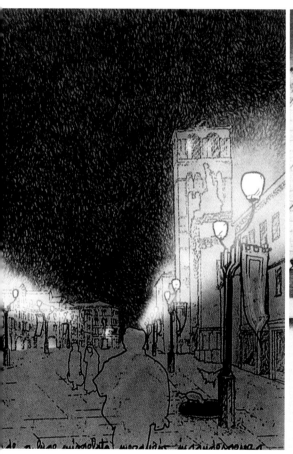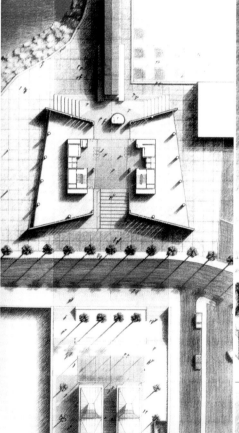

　　對環境色進行表現的時候，要遵循服從整體感的原則，筆到意即到，不必過於追求細節以免顯得匠氣或喧賓奪主。例如表現天空時，天空作為配景物體，它能表現空間尺度，表現到位就更能烘托出主體。其表現由主體來決定，可以處理得簡略或複雜，也可以處理為深色或淺色，還可處理成寫實或抽象，無論哪一種處理方式，都要從整體效果出發（右圖）。

第五節
景觀手繪表現的整合方法

1.左圖　兒童景觀娛樂設施方案組合
2.右圖　兒童景觀娛樂設施單體手繪表現

　　景觀設計的過程，首先是擬定出整體方案；然後將方案的各個部分分解，並將每個部分與整體表達進行反覆推敲和論證，提出切實可行的具體內容和方法；最後將各部分付諸實踐，實現景觀設計的整體構想。而對於景觀手繪表現來講，它往往大量出現在對設計整體進行分解之前，盡可能預想出多種可能實現的結果，並選擇一個或幾個較為理想的表達，作為表現景觀設計的整合效果。

　　進行景觀手繪表現時，不僅要把握設計的整體性，還要嚴謹地把握即將分解的各部分重點內容和特點要求，更要把握好整體和各部分之間的協調統一關係，從而實現手繪表現的完整性（左圖）。由此可見，景觀手繪表現過程中，處理好思維表達與整合方法的關係是至關重要的。景觀手繪表現的整合方法，是建立在富有想像的感性思維和嚴密的理性思維基礎之上的。

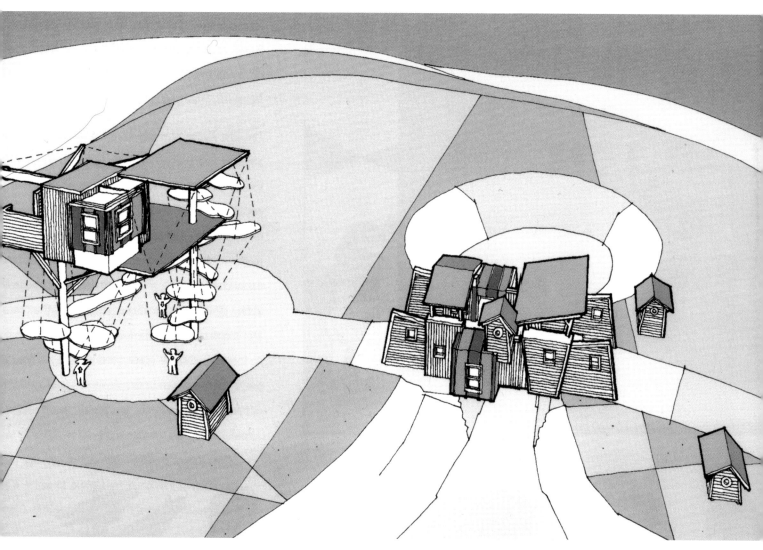

　　具體表現中，根據相關設計要求，首先進行的是基於感性思維上的聯想和想像的階段，這個階段對於空間在畫面中的構圖、光影、色調、氛圍等整體的把握是很關鍵的，決定了空間的大小和物體的遠近在畫面中所構成的層次安排，控制了光的強弱分佈以及受光、背光物體的顏色變化和投影的形狀與大小。在感性思維對整體空間的感性控制下，應以理性思維作為指導將表達方案具體化、實施化，通常，理性思維方法為方案實現提供了參考依據和可能性（右圖）。例如空間的尺度、道路交通、水系的位置、光照分析等，這些方面是客觀存在的，不以設計師的主觀改變而改變，表現時可在透視作圖的基礎上將各要素的透視點找出，且將其內容形象化。我們說，這種帶有感性表達又不乏理性分析的思維方法，構成了景觀手繪表現的核心。

第三章
景觀設計構成要素的手繪表現

由於每一種構成要素都有其特性，因此，在景觀手繪表現中要把握要素的本質特徵，逐步深入，從而表達設計的完整性與合理性。

景觀手繪表現與設計思維間的互動激發了設計師的創作靈感，使設計方案更加合理。合理的設計不僅需要設計師運用整合的方法把握景觀設計的大環境，還要將景觀當中的各個要素表達明確、清晰，主要是對植物、水石、構築物、小品、人物、車輛等，即景觀設計中的構成要素。

景觀環境包括景觀物件所處的地理位置及在其範圍內的各種特徵，包括文化特徵、地域特徵等，即景觀設計的大背景。例如，校園中的景觀環境，其特徵是安靜、輕快、明朗的氛圍，所表現景觀的背景多為教學樓、圖書館或宿舍樓。同樣，商業空間和住宅空間的景觀環境又是各具特點。可見景觀環境的把握對景觀手繪的整體表現也顯得尤為重要，重在對整體氣氛的渲染和主次景觀的協調關係。

一、背景建築

在景觀手繪表現中，背景建築的主要作用是襯托主體，為主體服務，而並非表現的重點。背景建築在繪製時要依照畫面的整體需要進行主觀上的取捨，而不能根據其自身的狀態進行如實的描繪。

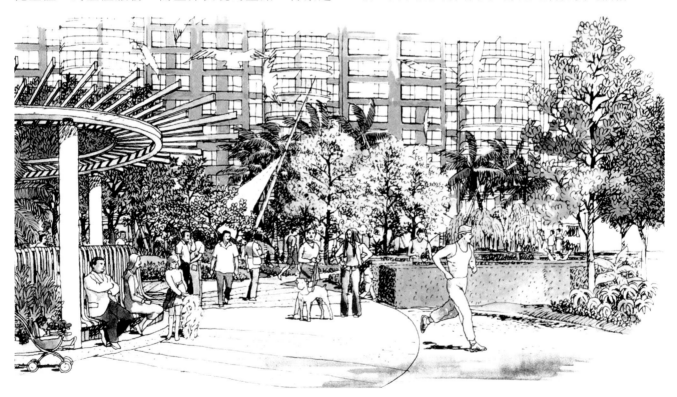

<div align="right">馬鞍山國際華城小區內部景觀手繪方案</div>

一般來講，背景建築在繪製時應採用較為簡單的處理方法。線條的運用不能過於繁雜，用單線將建築的輪廓表現出來即可，對於細節的刻畫可簡略描寫。在著色上可附著簡單的、較淺淡的顏色，也可選用同一種色彩進行單一上色（上圖）。

二、景觀小品

景觀小品是指景觀中供休息、裝飾、照明、展示和為景觀管理及方便遊人之用的小型設施。一般體量小巧，造型別致，富有特色。

景觀小品是景觀環境中的點睛之筆，它既有實用功能，又有造景、裝飾的功能（左圖）。因此，景觀小品的表現對於整個畫面來說也是至關重要的一部分。在繪製方面，除了設計師對小品本身的造型設計之外，表現其材料質感也很關鍵。根據不同的材料構成，景觀小品的種類也有所不同，下面就從材質的角度進行簡單的分析。

1.左圖　首爾街道景觀小品與背景表現
　　　　作者：劉晨澍
2.右圖　景觀地面鋪裝，木材質表現
　　　　作者：張小飛

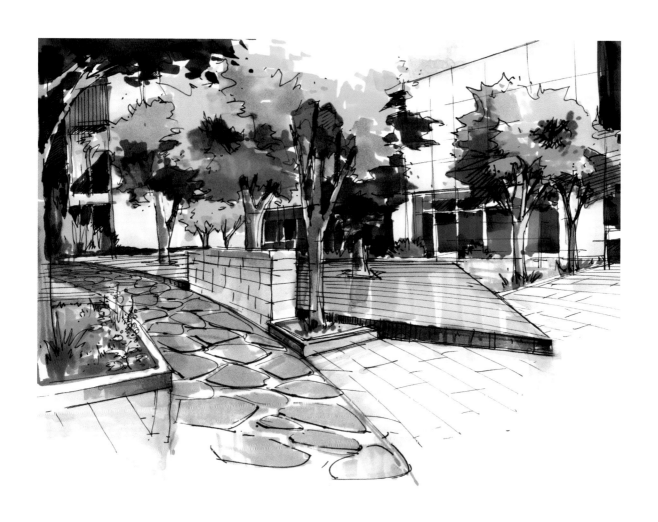

（一）木材類的景觀小品

　　木材分為原木和木板材。未經加工處理的原木，反光比較弱，受周圍環境影響不大，表現時的重點在於強調自身的固有色、粗糙質感和紋理形成。而經過加工的板材，其材質較為光滑，色彩也較為濃重，常常呈現出棕褐色、棕紅色或青綠色（右圖）。表現木材時，可先用水彩或馬克筆用較淡的顏色將大色調鋪出來，同時高光部分留白，再用較深的木色表現暗部，用較淺的木色繪製受光面，局部可選用彩色鉛筆。

（二）金屬類的景觀小品

在景觀手繪表現中常見的金屬材質有：不鏽鋼、鋁板材及其他各種金屬、五金配件等。根據其表面的鏡面反射程度，可將金屬材質分為拋光面金屬和亞光面金屬。一般金屬材料質地堅硬，表面光滑，且具有很強的感光和反光特性（左圖）。正因如此，繪製時，金屬材質的明暗反差很大，且二者之間的過渡面很少，甚至沒有，此外，還要體現強烈的高光和暗影。在景觀空間中，環境色對金屬材質的影響極大，因此，要充分抓住金屬材質本身的特性，表現質地的硬度和強度。

（三）石材類的景觀小品

　　石材的種類較多，常用的石材有花崗岩、大理石、人造石等，在景觀中常用在景牆、景觀道路、構築物等構成要素當中。磨光的大理石和花崗岩，光潔平滑，高光和反射都較為強烈；未經過表面處理的粗糙石料反光能力弱，受環境色影響較小，固有色表現較多。在景觀手繪表現中，要適當地通過光影的明暗和光色的影響來實現石材的立體感和真實感，用抑揚頓挫的筆法來表達石材的形態和紋理特徵（右圖）。

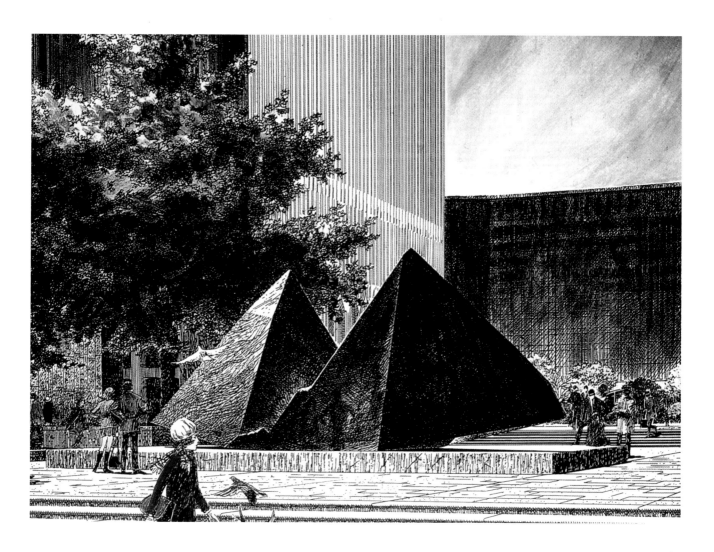

1.左圖　透明物體在建築景觀中的表現
　　　　選自《世界現代建築畫精選叢書》
2.中圖　韓國建國大學校園景區地形小景手繪
　　　　作者：黃顯亮
3.右圖　SCHINDIER工作室建築景觀手繪作品

（四）玻璃類的景觀小品

　　在景觀設計中，玻璃也是很常見的材質之一。按其特徵一般分為透明玻璃和反射玻璃（鏡面玻璃）。由於玻璃具有透明性，所以在描繪玻璃質感時，要將它所透視的物體和周邊環境表現出來，從而達到表現玻璃質感的目的。雖然是對透明物體的繪製，但玻璃中映射的景物還是要與其對面的景物區分開來，不能完全用同一種顏色，否則所反映的材質就會變成一座由窗框組成的空架子，不會有視覺的真實感（左圖）。

地形是所有室外活動的基礎，它既是一個實用要素，又是一個美學要素。地形是指地球表面3D空間的

起伏變化，從景觀範圍講，地形包含土丘、斜坡、平地，或因臺階和坡道所引起的水平變化等（中圖）。

地形不僅是景觀構成的一部分，還可以創造出不同性格的空間形態。地形有凸地形和凹地形之分，它們在組織視線和創造空間上具有不同的作用。凸地形因其比周圍環境的地形高，所以視線開闊，空間具有延展性，不僅可以形成景觀的視覺中心區域，還可產生一種控制感（右圖）。凹地形因其比周圍環境的地

形低，所以視線受到阻礙，空間呈積聚狀態。

地形是景觀構成的承載物，植物、水體、景石、建築等元素的存在都以地形為依託。在表現中，凸、凹地形的坡面可作為畫面的背景來處理，通過視距的控制保證景物與地形之間具有良好的構圖關係。

第三節
植物的表現方法

　　植物是景觀中相當重要的一部分，它能夠營造氣氛，體現特殊的視覺特徵，吸引人們的注意力，同時能夠影響人們的心理和情緒（左圖）。

　　根據植物自身生長的特性，可將植物分為五類：喬木、灌木、藤木、草坪及地被、花卉。各種植物造型各異，高矮參差，在景觀手繪表現當中，要充分抓住每一種植物的特徵來表現其繁茂疏密，並且體現出一定的季節時令（中圖）。

1.左圖　阿曼頤和園精品酒店
2.中圖　植物在季節時令中的表達
3.右圖　植物手繪表現
　　　　選自《世界現代建築畫精選叢書》

一、喬木

　　喬木的形態因種類、氣候、土壤、地形的不同表現出極大的差異。就喬木而言，高5m以上，具有明顯木本主幹的直立樹木，按高度可分為大喬木（高20m以上）、中喬木（高10—20m）及小喬木（高5—10m）。

　　在透視圖的表現中，為了保證畫面的最終效果，一般情況下要對喬木的整體造型、樹幹、樹冠以及枝葉進行較為細緻的描繪（右圖）。表現過程中大致可分為三步：首先將樹的主幹和主要分枝用流暢的線條勾勒出來，主要注重的是對樹的整體造型的把握；其次用較短的線條刻畫各個分枝的來龍去脈，將主要的樹葉勾勒出來；最後使整棵樹具有立體感和層次感，這就需要運用明暗關係來表現，著色時還要注意色彩的冷暖變化。

　　在景觀手繪表現中，樹木的平面和立面表現也是十分關鍵的，它直接關係到畫面的整體效果和氣氛。因此，加強對樹木平、立面的練習也是至關重要的。

1.左圖　住宅區域景觀平面圖
2.中圖（上）　景觀植物小景表現
3.中圖（下）　單體植物立面表現　作者：劉晨澍
4.右圖　馬鞍山國際華城小區內部景觀手繪方案

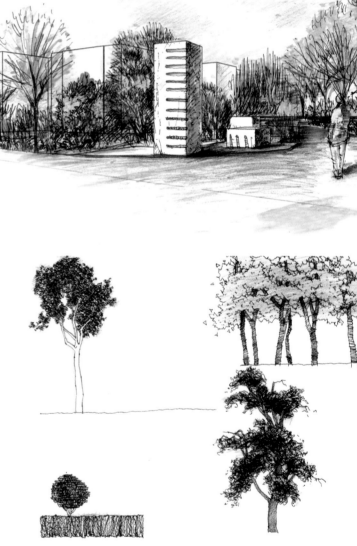

　　一般情況下，喬木根據種類的不同，可分為針葉和闊葉兩種。在平面圖的表示中，喬木基本以圖形為主，在此基礎上，根據兩種不同的分類，再將其繪製方法進行區分。通常，針葉樹以不同組合排列的線條表示，且線條長短不一；闊葉樹則根據其枝幹和樹冠的基本形態，以簡單的波浪線繪製而成。在彩色平面圖中，依據植物顏色的變化進行分層著色，並繪製陰影表達立體感。添加陰影時，需要注意的是，在同一個圖中，相同高度的景觀元素其陰影的長度應相同，所有陰影的方向應保持一致（左圖）。

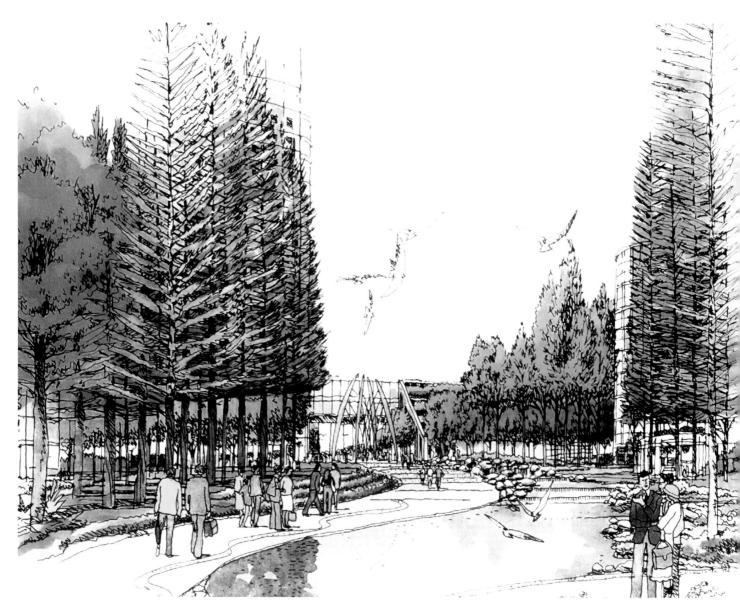

　　繪製平面時，要注意樹木在畫面中的位置和大小
關係，尤其是兩株或多株相連時，這一點顯得尤為重
要。由於樹木本身的高低錯落，在平面上就形成了上
下組成的關係，因此，為使畫面更有整體感，兩兩樹
冠之間要相互避讓，且不必每一株都刻畫，只需將輪

廓曲線表達清楚即可。

　　和平面圖的繪製一樣，在立面圖和剖面圖的表
示中，主要依靠樹的枝幹和樹冠的形態將其外輪廓
線勾勒出來，同時也要注意連續樹木之間的前後遮
擋關係，之後再逐層上色（中圖、右圖）。

1.左圖　韓國忠州廟宇　作者：劉艷偉
2.中圖　上海青浦縣城街心公園小景手繪　作者：黃顯亮
3.右圖　巴賽隆納奎爾公園景觀　作者：黃顯亮

二、灌木

　　灌木是指那些沒有明顯的主幹、呈叢生狀態的、通常低於5m的草本植物。

　　灌木的繪製方法與喬木基本相同，只不過在形態上有別於後者。繪製時，要仔細觀察灌木的生長特點，無明顯主幹，枝葉從地面長出，整體略小於喬木。由於灌木成團簇形態，刻畫時，要適當忽略其枝葉等細節，重點是將整體的簇擁感和立體感表現出來（左圖）。

三、藤木

　　藤木指多年生的木本植物且莖是纏繞狀的，依附于藤架自然生長，因此其外部輪廓不規則，繪製時可用曲線自由畫出（中圖），然後利用不同的線條勾勒出樹枝、樹葉的紋理，以增加立體感和層次感。

四、花卉

花卉雖然在整個綠化當中占次要地位，但稍不在意表達不當，也會影響畫面整體效果。對其進行刻畫時，要遵循花卉的生長習性和形態特徵，注重花卉及其他植物在畫面中的關係，在前景、中景和遠景當中

的安排得當（右圖）。如果花卉在前景中出現，那麼還是要用細膩的筆法將其形式、大小、色澤表達清晰，如果在中景或遠景中出現，則可忽略細節，以明暗表達為主。

五、草坪及地被植物

草坪和地被植物的特徵都是植物覆蓋地面，其作用為保持水土，有改善和美化環境的作用。草坪一般為多年生草本植物，地被植物一般為木本植物。繪製

時，一般用點、線等符號來表示，注意疏密有致。例如草地、樹冠線、建築物等邊緣應稍加密集，然後向外逐漸稀疏。

第四節
水體和景石的表現方法

一、水體的表現方法

景觀中的水體形態各異，形式多樣，如湖泊、池塘、溝渠、瀑布、噴泉、跌水等，繪製時，要充分抓住水體特徵，主要是緩急特徵，是平靜的水面，還是流動的水面；是波光粼粼的水面，還是傾瀉而下的水面。根據這些特徵，運用不同的方式表現，採取不同的筆法來描繪，從而刻畫出水體的形態特徵（左圖）。

水面仿若鏡面，具有反光的特點。水面周圍的樹木及其他環境的倒影都會出現在水中，水面平靜時，倒影是清晰的；有風的時候和水流較為湍急的時候，水面的倒影呈模糊狀。下面我們就靜態水體和動態水體兩方面來闡述水體的表示方法。

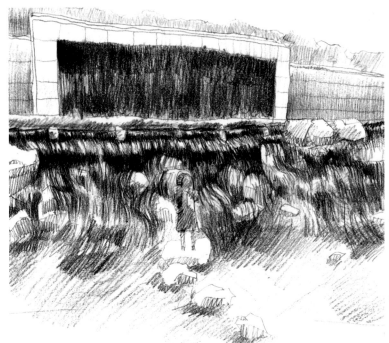

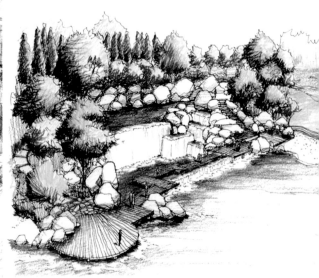

靜態水體一般有三種表示方法：線條法、平塗法和襯托法。

線條法類似電腦製圖中水體虛線的表示方法，即用平行的直線自上而下排列下來，疏密適當，需要注意的是，每一排直線是由不同長度的斷線構成。有的時候，也可是小波浪線，體現出水體自身的律動性和自由感。

平塗法是指上顏色的時候將水面平塗成一種色調即可，為了增加水體的立體感，靠近岸邊的部分可局部加深，並在平塗的顏色上壓上幾筆深色（中圖）。

襯托法是指利用水體周圍和水體當中的各種環境要素將其形態襯托出來的方法。如對池岸、碼頭、水生植物、船隻、小橋等的繪製，利用這些要素與水面的空間關係，自然而然將水勢體現出來。

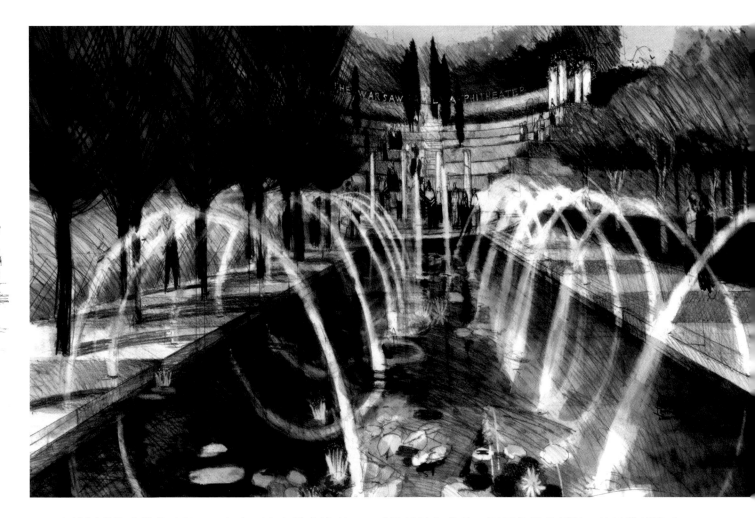

　　在繪製動態水體的時候，一般在明度上做由淺到深的變化，有時候在色相上也可做由暖到冷的變化，或根據表達做出多種變化。繪製時，可適當留白，即將水體的背景和配景畫暗，從而襯托出水體的整體造型。此外，水岸的倒影不要畫得太清楚，應將倒影畫成隨波浪起伏的一層層的弧形倒影，並需將倒影處理得與波浪協調一致的效果。如果是表現瀑布、跌水、泉水等自上而下的水體，可運用線條表現水流的方向，運用軟硬筆法刻畫水流的緩急，而且筆法要彈韌有力，表現出水勢（右圖）。

二、景石的表現方法

景石是景觀手繪表現中經常遇到的表現物件，一般在繪製中常與植物、水體結合在一起來表現(左圖)。景石的表現，其內容主要包括遠山、近山及近景中的假山與石塊等，突出景石陰陽向背、凹凸有致的基本形態，將紋理走向表達清晰，並可通過線條的粗細和筆觸的深淺來表現景石的外部輪廓與內部紋理。

1.左圖　韓國首爾下沉式水景，清溪川　作者：李鑫鎖
2.右圖　遠山與景石表現，強調色調與結構

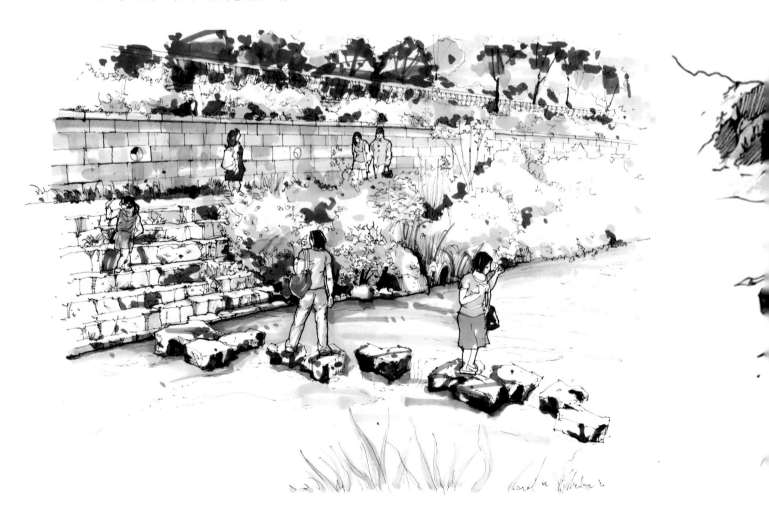

若繪製遠山，色彩要顯得冷與淺，不需細緻刻畫，只要將形體態勢表現出來即可。如果遇到陰天小雨的時候，可用水彩或薄水粉來繪製，以突出朦朧的質感。若繪製近山，則要明確其冷暖關係，之後酌情賦予較為細緻的表現。若繪製近景中的假山與石塊，要充分瞭解其結構，注重外形、大小及紋理等特徵，賦予真實感和立體感，準確生動地表達出來（右圖）。

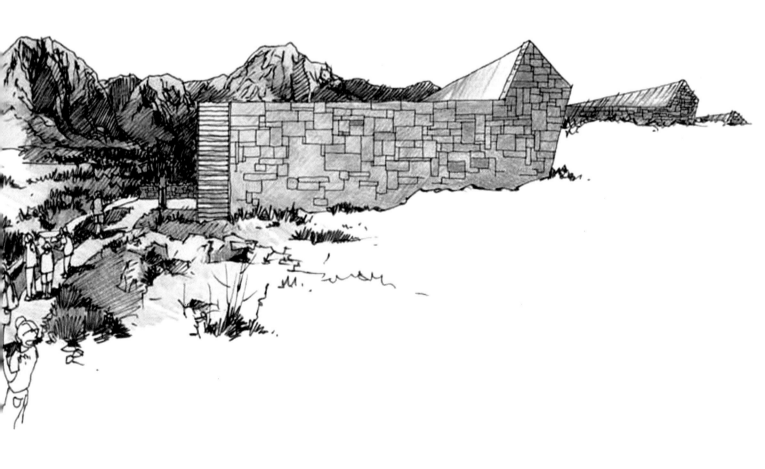

第五節
其他景觀要素的表現方法

景觀手繪表現中，配景的表現具有相當的作用，如前面所說的植物、水體和山石，可以活躍畫面，增添氣氛。然而，對於其他的配景，如天空、人物、道路等，如果表現得不自然，會直接影響畫面的效果。因此，只有通過多方面的訓練，掌握表現的方法和技巧，才能真正將畫面表現充分。

MODERN CREATORS BUILDIN
R.M. SCHINDLER: ARCH. 1936

一、天空

在景觀手繪表現中，天空是用作背景來處理的，對整個景觀空間起到重要的烘托作用，如果天空所占的面積較大，那麼，對畫面的基調會有更加重要的影響（左圖）。並且天空還可以表現出景觀的季節和時間，並能與雲彩結合起來使畫面構圖平衡，表現出一定的意境。

表現過程中，天空經常呈現漸變的顏色，通常地平線附近顏色較淺，越到天頂處越藍，採用上深下淺、逐漸退暈的畫法。值得一提的是，像水面的畫法一樣，可以用色彩的冷暖賦予天空微妙的變化，越接近地平線的地方越暖，這樣的天空看起來會更加真實（右圖）。

天空的表現一般用薄畫法來表現，不應過於厚重，否則，畫面也會失去平衡，造成重心不穩。若用水彩或水粉繪製時，應調和多些清水，在紙面上形成自由、擴散的效果，調整各部分的深淺及形狀。若用馬克筆表現，也要將天空處理得乾淨透明，筆法俐落乾脆。此外，白雲一般用留白的手法處理，色紙除外，可用白色彩鉛或水粉來添加。

1.左圖街道景觀與人物表現作者：劉晨澍
2.中圖街道人物與景觀空間表現選自《世界現代建築畫精選叢書》
3.右圖鬧市人群疏密關係描繪選自《窺看印度》

二、道路

景觀手繪表現中，道路或地面也是不可或缺的組成部分，它將整個畫面承托起來，從而實現畫面的平衡感和穩定性，使所表達的物件置於一個較為真實的環境裡，也可增加畫面的透視強度（左圖）。

道路除雨天之外，基本沒有景觀元素的倒影，只有樹木、構築物及各種設施的陰影。通常道路近處的影子較為寬闊而疏散，遠處較為狹長而密集，這也是透視產生的效果。繪製時，用大面積色塊來鋪色，顏色由遠及近要有深淺對比、冷暖之分，使其具有空間的縱深感。此外，還要注意道路色調與建築色調的相互協調性，運用色彩的色相、明度、純度變化表現出空間感。

三、人物和動物

　　在景觀手繪表現的配景中適當地點綴一些人物和動物，可以有效地瞭解到景觀空間中比例和尺度的關係，同時還能為畫面增添生動活潑的氣氛，人物和動物的走向和動態也可增加畫面的流通感，從某種程度上說，人物和動物的點綴也可起到平衡畫面的作用（中圖）。

　　一般來說，表現中的人物身長比例為8—10個頭長，這樣的比例看上去較為俐落且秀氣，動物遵循其原有比例即可。繪製時，不必過於刻畫細節，只要將軀幹和四肢的動勢表現出來即可，色調可選用較純的顏色，起到點綴的作用，用筆乾淨俐落，明快簡潔。

表現人物和動物也要有遠景、中景和前景之分，遠景模糊，近景清晰，但無論遠近，只要視平線位於人眼高度，則人的頭部應在視平線上或緊靠視平線。在此基礎上，根據透視關係，使遠景、中景、近景中的人物和動物產生一定的空間感和距離感。

此外，人物和動物的佈局要自然、靈活，尤其是人物，注重組群關係，做到有聚有散，疏密得當。並且要注意人物造型與景觀環境相吻合，刻畫手法與整體相統一（上頁右圖）。

1.左圖　城市街道交通工具著色表現
　　　　選自《手繪人生》
2.右圖　交通工具在公共景觀環境中的表現
　　　　選自《歐洲最新商業插畫》

四、交通工具

交通工具也是景觀手繪表現中的主要配景之一，它包括車輛、船舶和飛機等。交通工具能起到烘托氣氛、活躍畫面、畫龍點睛的作用。在繪製配景中，交通工具以安排在中景為佳，過近或者過遠都會造成比例尺度上的失真，影響畫面的整體效果。

對交通工具進行表現時，首先要理解交通工具的幾何形體結構以及各部分組織、銜接的關係，確定好比例和透視關係，再逐步刻畫細節（左圖）。一般要注意交通工具與景觀整體空間、景觀設施、構築物以及人的大小比例關係，保持畫面的協調性。

　　通常情況下，交通工具的色彩是根據畫面的整體需要而定的，純度也相對較高。交通工具的多少和疏散程度同人物配景的思考方式一樣，要依據畫面的構圖需要而定，保持畫面重心的穩定。

　　此外，在一些特定空間場所中，如機場、港口、遊船碼頭、旅遊設施及公共活動空間的景觀手繪表現中，交通工具的作用顯得相對重要，要精心考慮、巧妙安排，才能增強畫面的藝術感染力（右圖）。

第四章

各類景觀手繪表現技法

景觀手繪表現的獨特魅力在於：它最終向人們展現的視覺化的語言形式。我們都知道，景觀手繪表現是一種特殊的繪畫形式，最後的畫面形成是設計師所要表現的最終意圖，因此，這種最終畫面的視覺感就顯得極為重要。在這種情況下，設計師要掌握景觀手繪表現的各種不同技法，並能夠靈活運用。

景觀手繪表現技法包括硬線及線條表現技法、彩色鉛筆表現技法、色粉筆表現技法、馬克筆表現技法、水彩表現技法等多種形式，以及各種單一表現技法的綜合運用。由於技法各有不同，因此，表現的方法和要點也有所不同。繪製過程中必須逐步掌握景觀表現的特點、作畫的方法和步驟，並經過反覆的練習與摸索，方可熟練運用。

硬筆表現的視覺化形成在於對線條的組織與運用。在景觀手繪表現中，硬筆能夠自由地表達設計師的創意與構思，用線條清晰地表現形體空間和光影質感等。線條的表現可以說是畫面構成的骨架，為後面的著色工作做好了鋪墊，同時也可以成為一種獨立的視覺語言和表現形式。

硬筆及線條表現技法包括多種，最常用的是鉛筆表現技法、炭筆表現技法、鋼筆線條表現技法三種形式。下面就這三種技法的運用進行簡單的分析與說明。

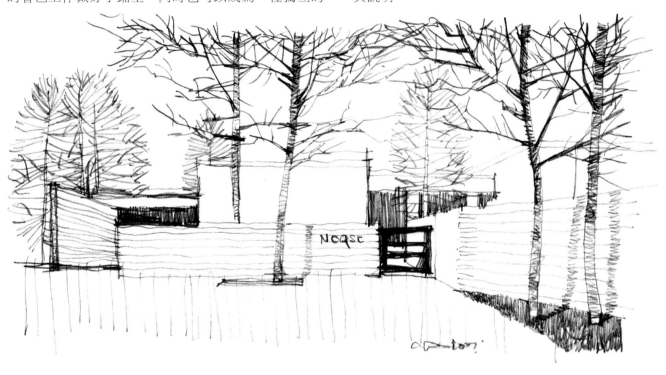

不同的線條走向表達不同的介面作者：劉晨澍

一、鉛筆表現

鉛筆表現技法的最大優勢在於設計師可以根據鉛筆的軟硬程度以及對運筆的輕重來進行描繪，正因為如此，鉛筆表現能夠將畫面的多個層次區分開來，尤其對近景、中景和遠景三種調子的表現，能夠做到清晰、準確。此外，鉛筆表現能夠較為輕鬆地將明暗關係表達出來，從而增強畫面的光感和立體感。鉛筆表現時，只有在透視、比例、結構明確的基礎上，再充分掌握其性能和特點，才能使畫面豐富且耐人尋味（上圖），基本步驟和要點如下。

1.左圖　蘇州平江歷史文化保護街區景觀手繪鉛筆表現
　　　作者：劉晨澍
2.右圖　鉛筆、彩色鉛筆景觀表現
　　　作者：劉艷偉

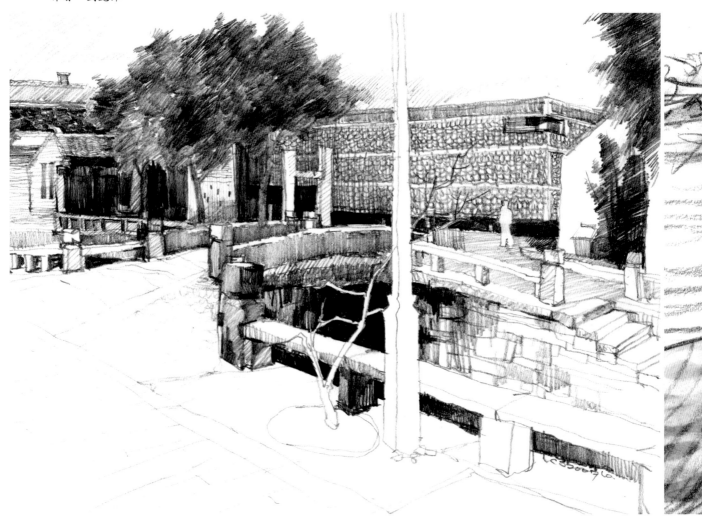

①可先用鉛筆在紙面上作多種嘗試，勾勒多張小草圖，尤其是對構圖和透視的確定，要找一個最突出、最全面、最有效果的角度來表現。

②用來起稿的鉛筆不宜過硬。這主要有兩方面的原因：一方面，鉛筆過硬會在紙上留下痕跡甚至損壞紙張，不利於後面進一步刻畫；另一方面，草稿階段是設計師瞬間靈感閃現的一剎那，如果鉛筆過硬會跟不上設計思維的表達，也會阻礙畫圖表現的流暢性與舒適度。

③無論選用何種硬度何種型號的鉛筆，都要注意一點，即粗細並用，深淺不一，輕重緩急。這是由鉛筆自身的特性來決定的，運用鉛筆畫圖，能夠增強畫面的藝術表現性，有時候還能增添畫面的趣味性（左圖）。有些時候，為了將細部深入刻畫，可選用一支自動鉛筆，鉛芯要細膩光滑，易於表達。

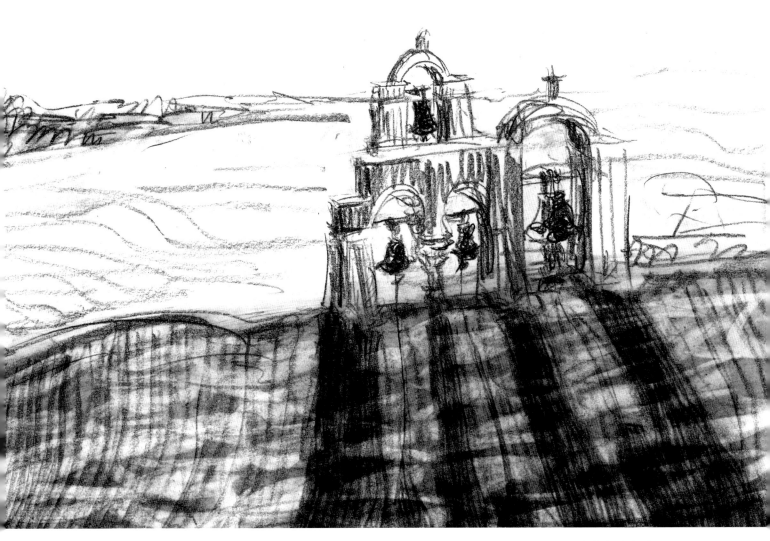

④繪製時，可適當加以明暗表現，並可用傾斜的線條表示，也可用塗抹加傾斜線條表示，增加畫面的表現力。

⑤鉛筆表現的用紙也較為講究，一般情況下，不宜選用表面較為粗糙或帶有肌理的紙，選用表面較為平整光滑的紙為佳，一方面是由鉛筆自身細膩的性質來決定的，另一方面，後者的紙張更易於表現細部。

⑥鉛筆表現可與彩色鉛筆或麥克筆等一起表現，在鉛筆表現的基礎上，給整體以一定的色彩傾向。

⑦橡皮的運用不容小覷，它能為畫面增添特殊的韻味和效果。一些情況下，適當地選用橡皮擦抹，可使畫面空間透氣，不至於過於沉悶和壓抑，此外，還能使畫面過渡自然，增加趣味性（右圖）。

⑧由於鉛筆表現的缺點是易髒，因此在畫面整理階段，應用橡皮將畫面周圍的印記擦淨，保持畫面工整性。

二、炭筆表現

炭筆表現技法較鉛筆來講，缺少了細膩的特性，但相對而言，又增加了粗獷的表現，現如今，國外很多設計大師都善於運用炭筆表現，不乏張力。炭筆不像鉛筆，有多種型號，且硬度不一，它需要設計師熟練掌握其輕重程度來實現畫面的豐富感。因此，在某種程度上看，炭筆表現較鉛筆表現難度更大一些，需要在熟練掌握鉛筆表現的基礎上進行。在實際運用中，炭筆表現技法應注意以下幾點。

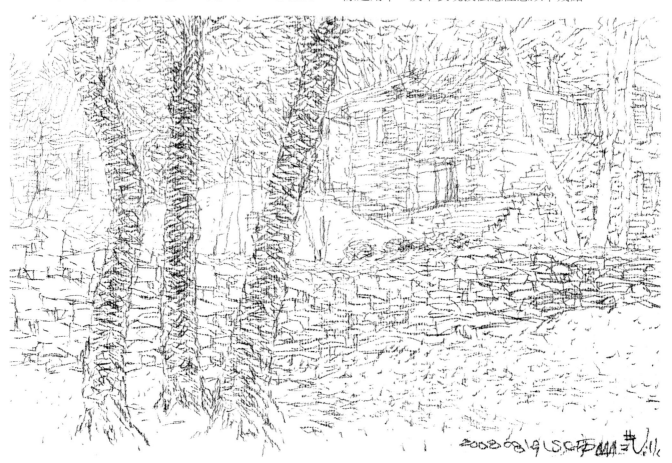

①充分掌握手持炭筆的輕重程度，運用炭筆的優勢，掌握炭筆在畫面中的虛實強弱變化。

②炭筆表現同鉛筆一樣，均能帶給畫面一定的藝術感染力，甚至較鉛筆表現來講，炭筆表現更增加了一定的創作感（左圖）。

③如果說線和調子是鉛筆表現的特點，那麼線面結合則是炭筆表現的特點。炭筆較鉛筆更容易塗抹，因此，繪圖時常用炭筆的這一特點來繪製一個變化豐富的塊面。很多時候，也可以將炭筆放倒，利用側鋒來進行塗抹。

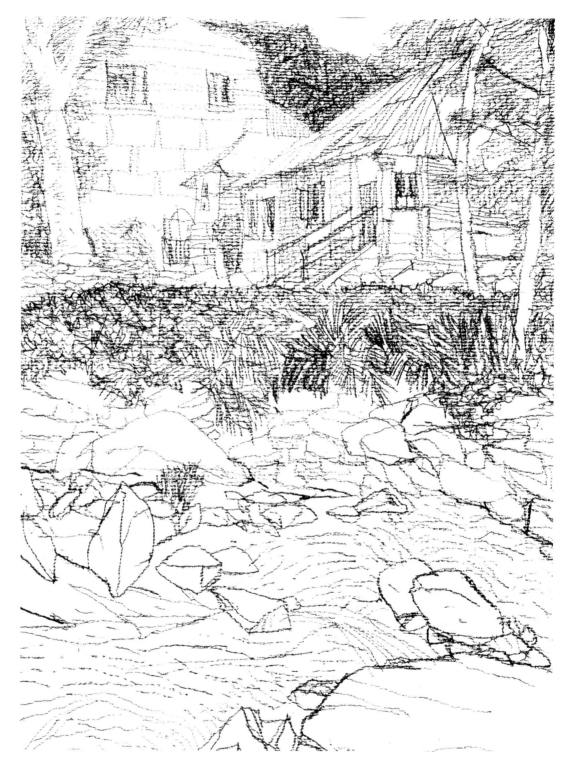

.左圖　用短線條表現廬
　　　山景區的特色
　　　作者：劉晨澍
.右圖　廬山景觀建築寫生，
　　　表現結構與層次
　　　作者：劉晨澍

④炭筆軟硬兼備，因此，運用炭筆可繪製出各種
質感，既可以是強硬的石頭質感，也可以是較軟的木
材質感，甚至是輕盈的落葉（右圖）。

⑤運用炭筆可將畫面的明暗進行強烈的對比，更
加突出光感和體感。

⑥同鉛筆表現一樣，炭筆表現也要注重橡皮的
使用，需要注意的是，炭筆不易擦除，不易修改。

⑦炭筆表現的用紙一般選擇表面較為粗糙的紙
張，因為炭筆有自然形成的小顆粒，在粗糙的紙面
上容易存留，甚至可以形成一定的肌理效果。

三、鋼筆線條表現

　　鋼筆在景觀手繪表現中是一種最為常見的硬筆工具之一，常以線的形式使畫面得以豐富。鋼筆具有簡單便捷、輪廓清晰、效果強烈、筆法勁挺的特點，表達方式極為靈活，表現風格也變化多樣，可以工整嚴謹，也可以自由灑脫。鋼筆線條表現的工具不僅僅局限於鋼筆一種，還包括簽字筆、針管筆、美工筆等。

　　從狹義上講，鋼筆線條表現在不上調子和色彩的情況下，表現為白描。由於我們所進行的是帶有空間性的思維表達，因此，鋼筆線條表現通常要在白描的基礎上結合形體與體面的空間前後關係來描繪，換句話說，也就是要求在表現時用線條的遮擋將物體的前後遠近關係表現清楚。通常，線條的粗細深淺也可以很好地表達空間，通過線條的變化來豐富空間的完整，如外輪廓線和主要結構線為較重的線，體面的轉折處稍次，平面上的紋理或遠處次要的景物再次之，在形體結構上對物體的主次關係進行區分（左圖）。

鋼筆線條表現中，線的組織和排列顯得尤為重要。通常情況下，線是通過長短、粗細、疏密、曲直等對比和變化來表現的。一般來說，線的表現有工具和徒手兩種，這主要從設計師想要表現的最終效果以及個人習慣來決定（右圖）。當設計師想要表現工整、氣派的效果時可選用輔助工具（如直尺、三角板、圓規等）來表現；當設計師想要表現自由、隨意的效果時，通常選擇徒手線描。徒手線描能夠更好地表述創意的靈動和藝術情感，但處理不好會顯得章法凌亂；相反，線描借助繪圖工具來表現在一定程度上彌補了徒手表現的不工整，但有時也會顯得匠氣、呆板、缺乏個性。當今，很多人喜歡用徒手的方式來表現透視的準確和線條的流暢，所以，平時應加強練習，積累鞏固。

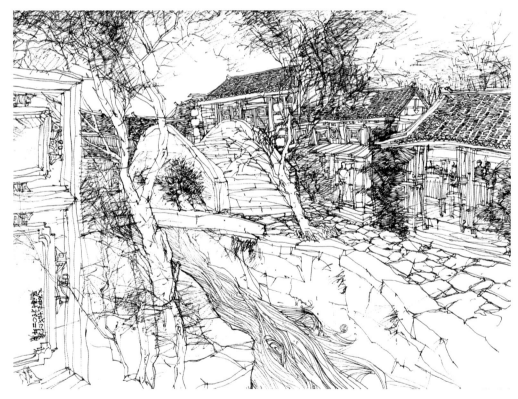

1.左圖　安徽馬鞍山慈湖
河岸景觀建築手
繪方案
作者：劉晨澍
2.右圖　雲南麗江景觀手
繪表現
作者：劉晨澍

一般來講，鋼筆線條表現技法的步驟和要點如下。

①視點定位，構圖清晰，透視準確。起稿可用鉛筆將透視草圖畫好，也可直接用鋼筆依照一定的順序（從左到右、從上到下）畫圖。

②調整好構圖，將畫面中的近景、中景、遠景選擇性地進行區分，明確景觀空間各要素的位置和關係。

③逐步深入刻畫。對主體景觀的結構和質感進行深入刻畫，減弱次要物體的描繪。

④適當的時候，可以留白。畫面中一般將配景進行留白，但留白的部分一般在畫面的邊緣，不占主要位置，以免畫面失調。

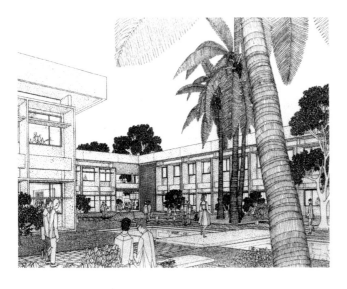
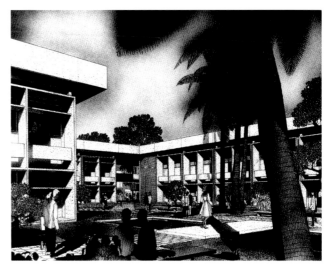

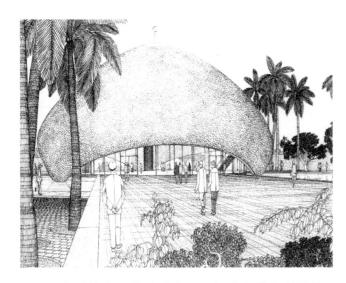
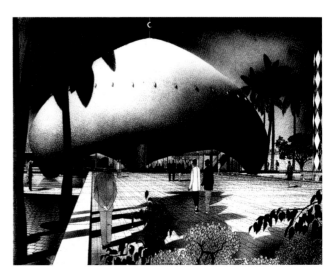

⑤在線條表現的基礎上,可加強主體與環境的明暗對比,主體淺背景深,或反之,主體深背景淺,主體物和環境靈活處理達到對比強烈的效果。

⑥整理畫面時,可將輪廓線和結構線加以強調,調整畫面黑、白、灰的關係(左圖)。

第二節
彩色鉛筆表現

彩色鉛筆是景觀手繪表現中最為基本的表現工具之一，也受到很多專業人士的喜愛，這主要是因為它使用便利、攜帶方便且容易掌握。彩色鉛筆表現形體、空間是非常自如的，與繪製一般的硬筆表現差別不是很大，只是它的特點主要表現在它能反映出畫面的基本色彩傾向和色彩關係。

彩色鉛筆表現的畫面典雅、樸實，不宜表現十分豐富的色彩效果，但在表現形體結構、明暗關係、虛實處理以及質感表現等方面都具有很強的表現力（右圖）。

因此，表現細膩就成為了彩色鉛筆最主要的特性。它能夠非常細緻地表現多種場景效果，並渲染出一定的氣氛，能夠快速地表現光線或色調的變化。對於初學者來說，彩色鉛筆是較為理想的表現工具。

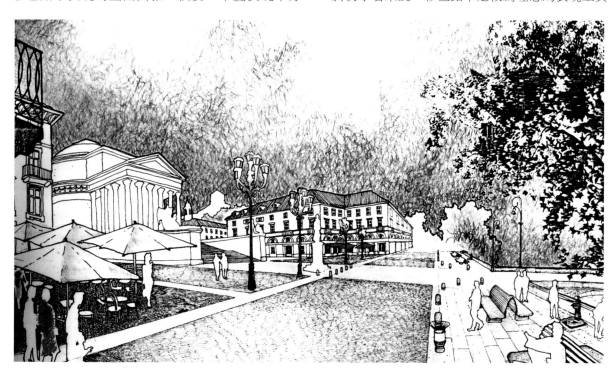

1.左圖　瓦爾特·格羅皮烏斯及建築師協作公司建築鋼筆線條不同
　　　　使用方法的調子對比表現　作者：赫爾穆特·雅各比
2.右圖　街道景觀空間手繪，彩色鉛筆表現　選自《場所與設計》

彩色鉛筆有水溶性和非水溶性之分，多數人習慣選用前者。水溶性彩色鉛筆既可以用幹畫法，也可以用濕畫法，有時候也可以是乾濕結合，以此來使畫面產生豐富的變化。表現濕畫法時，可以單獨用彩色鉛筆上色後結合清水渲染，也可直接用彩色鉛筆蘸水描繪，產生自由生動的效果。另外，彩色鉛筆在表現時要做到力度均衡，注重對深淺的把握，色彩要顯得水潤，不宜過於濃重，這主要是由其自身的特性決定的。

1.左圖　濱水景區手繪表現彩色鉛筆
　　　選自《世界現代建築畫精選叢書》
2.右圖　城市街道景觀建築立面色彩表現彩色鉛筆
　　　選自《手繪人生》

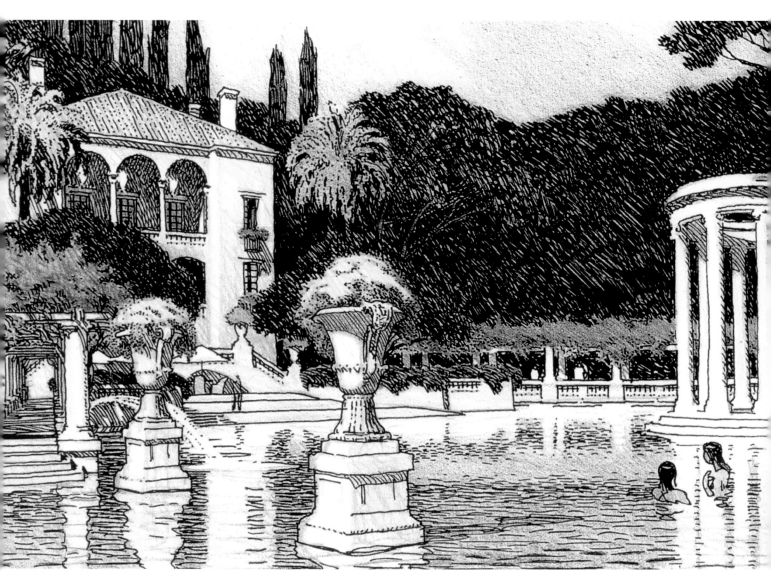

　　彩色鉛筆的表現技法雖然容易掌握，但在運用時，還要遵循以下規則。

　　①通常用鉛筆或鋼筆勾畫出景觀表現的輪廓，也可使用影印機將畫好的輪廓線條的底圖複印出多份，這樣可以在畫草圖的階段進行多種選擇和嘗試，然後再用彩色鉛筆在複印圖上進行著色。

　　②用彩色鉛筆進行大面積的鋪色，筆尖不能過粗，且大面積鋪色的階段整體色調要淺淡，給出畫面基本色彩傾向即可，主要看此時的色調關係是否協調，然後由淺入深逐層深入（左圖）。此外，大色調的確定不應過於鮮豔，否則表現效果會顯得不真實。

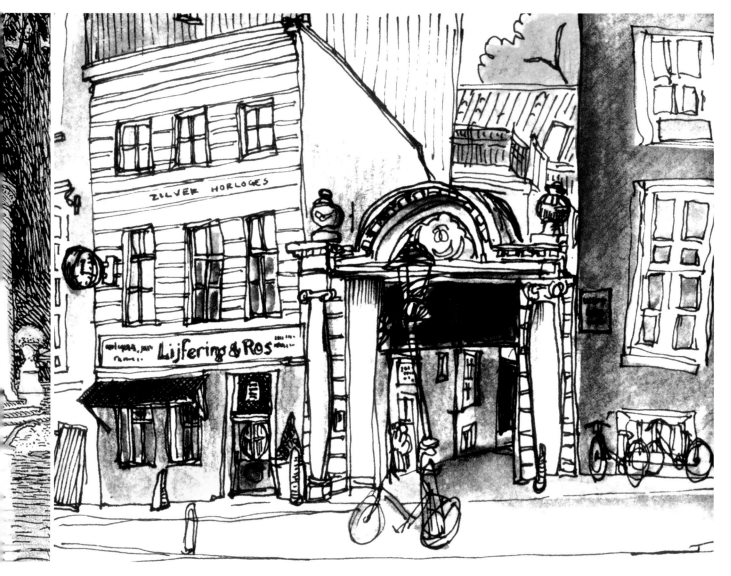

③將彩色鉛筆的筆尖削細，較為細膩地刻畫細節並產生微弱的變化。深入過程中，彩色鉛筆的排線很重要，或緊密有序、細膩穩重，或隨意生動、輕快活潑。線條不易修改，不易塗抹，以免使畫面過膩（右圖）。

④將畫面的明暗表現明確，可將光感及色調表現出來（下頁左圖）。

⑤彩色鉛筆表現技法往往結合水彩、馬克筆等工具一起使用，通常情況下，細部的刻畫選用彩色鉛筆，以豐富畫面變化。

⑥整理畫面，統一色調，使線條有序（下頁右圖）。

1.左圖　對景觀道具的表現
2.右圖　中心廣場景區手繪　作者：劉曉東

第三節
麥克筆表現

　　麥克筆表現技法的最大特點是方便、快速、平整、潔淨，適宜渲染氣氛和情感表現，因此，麥克筆成為最易於接受的快速表現技法工具之一。麥克筆顏色眾多，筆觸明晰，較一些傳統表現技法來講，麥克筆所表現的效果充分體現了其生動流暢的表現性，備受廣大設計師的喜愛（左圖）。

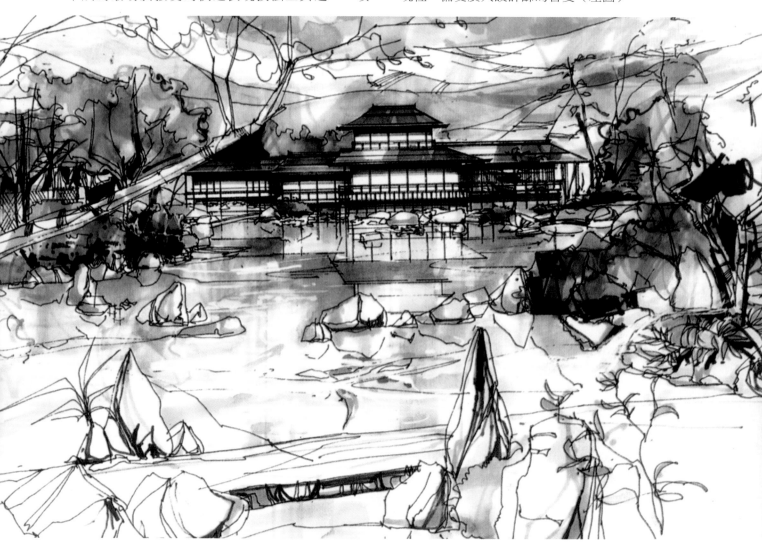

　　對麥克筆來說，每一種顏色都是固定的，因此只有熟悉每一支麥克筆的名稱及其色彩特性，才能在上色時得心應手。另外，根據材質的不同可以選擇適合個人習慣表達的幾種色彩。

　　由於麥克筆的顏色多種多樣，在初學階段，為了使初學者運用顏色準確到位，在繪製前，可以將色彩畫出小色標，紙張應該和要繪製色彩的紙張相同，這樣在繪製時對應色標卡可以做到心中有數。

麥克筆非常注重筆觸的排列，停頓有致。常見的筆觸排列有兩種方式，平行重疊排列和之字形排列。此外，麥克筆的筆頭是傾斜面，在繪製時，可旋轉筆頭畫出粗細不同的線條，有時候，一組線條的排列處理成由粗到細，細線條的一端代表了結束（右圖）。

1.左圖　古典建築景觀手繪馬克筆
　　　　選自《世界現代建築畫精選叢書》
2.右圖　休閒區域景觀與人物表現馬克筆
　　　　作者：劉曉東

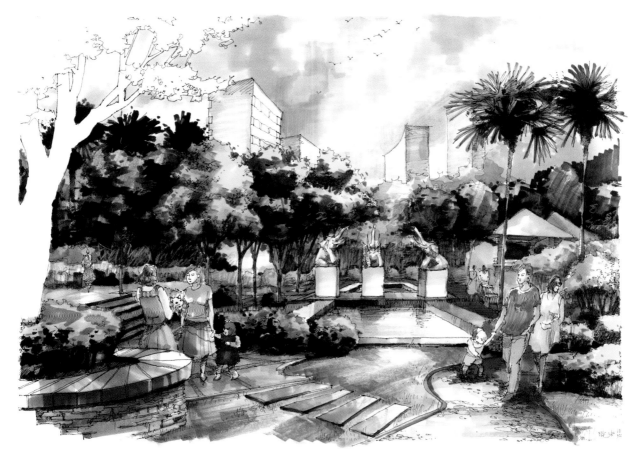

運用麥克筆時，其表現技法的步驟和要點要注意以下幾點。

①繪製透視底圖，確定畫面的主要表現部分即趣味中心，用線條準確畫出空間透視、物體的尺度比例關係、各部分的面積分布等。

②選用不同型號的鋼筆將圖中明暗和輪廓勾畫出來，並在調子上進行簡要強調。

1.左圖　暖色調表現景觀建築場景 麥克筆、鋼筆有色紙
　　　作者：劉曉東
2.右圖　別墅風景表現馬克筆、彩色鉛筆、鋼筆有色紙
　　　作者：劉曉東

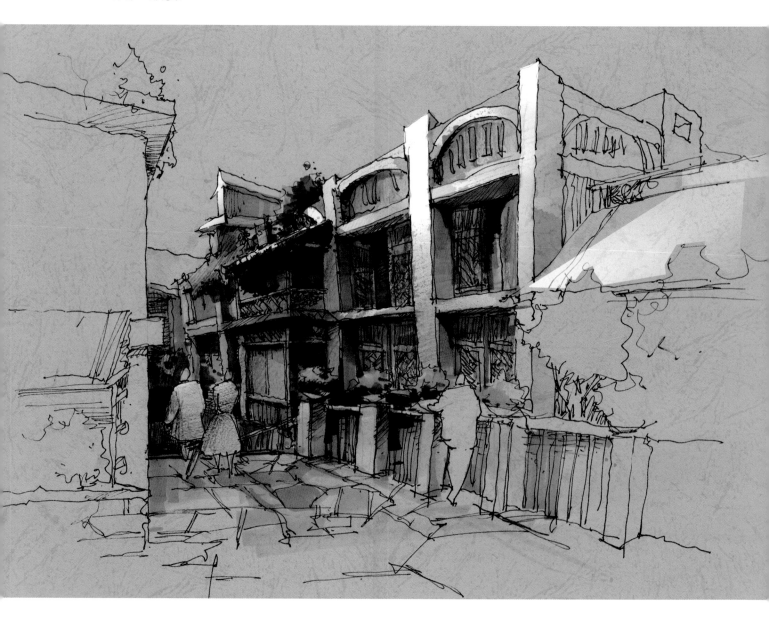

③為達到理想效果，正稿完後，可將其複印多份，嘗試不同的色稿，然後選定色彩方案。紙張通常選用複寫紙，也可選用硫酸紙。

④用麥克筆上色時，按照由遠及近、由淺入深的方式來渲染。

⑤麥克筆的灰色尤為重要，分為冷灰和暖灰兩種。在麥克筆繪製時通常採用由淺及深的順序來表現黑、白、灰效果。表現時，需要注意畫面冷暖的變化，太鮮豔的顏色會覺得燥氣，有時可以適當用灰色來疊加。因此，將兩種灰色系選擇好，有助於整體色調的統一（左圖）。

⑥不同顏色的麥克筆不宜反覆塗刷，否則，會造成色彩的灰暗和渾濁。

⑦對於細部的刻畫可選擇彩色鉛筆，整理畫面（右圖）。

第四節
水彩表現

水彩表現技法是一種較為傳統的表現技法，到如今已有百餘年的歷史，在我國也經歷了幾十年的發展過程。同時，也是一項難度較大的基本功練習，即靠"渲"、"染"等手法形成的"褪暈"效果來表現景觀空間中各種形體和要素的組合關係（左圖）。

水彩表現技法之所以一直沿用到今天，且廣泛應用，一方面因為其材料和工具較為普及，另一方面是因為水彩表現輕鬆明快、細膩整潔、變化豐富、易於刻畫（右圖）。

1.左圖　雲南迪慶州松贊林寺色彩建築景觀，水彩紙表現　作者：劉晨澍
2.右圖　水彩冷暖對比景觀表現　選自《建築表現藝術》

與麥克筆一樣，水彩表現技法用色時要先淺後深，逐層深入，先鋪大色調，再刻畫細節。水彩顏料主要依靠加水的多少來進行調和，由於水彩顏料的覆蓋力不強，所以，一次混合的顏料不宜過多，要保證色彩的純度和潤澤。紙張為一般水彩紙即可，紙張表面肌理較細，質量較結實的水彩紙更

佳。實際表現中，應遵循以下步驟和要點：

①用鉛筆或鋼筆畫出透視圖底稿，透視線一定要準確、均勻。

②用大號毛筆鋪底色，顏色不宜厚重，調和足夠水分，保持色彩的淺淡、均勻，使大面積基調準確、協調。

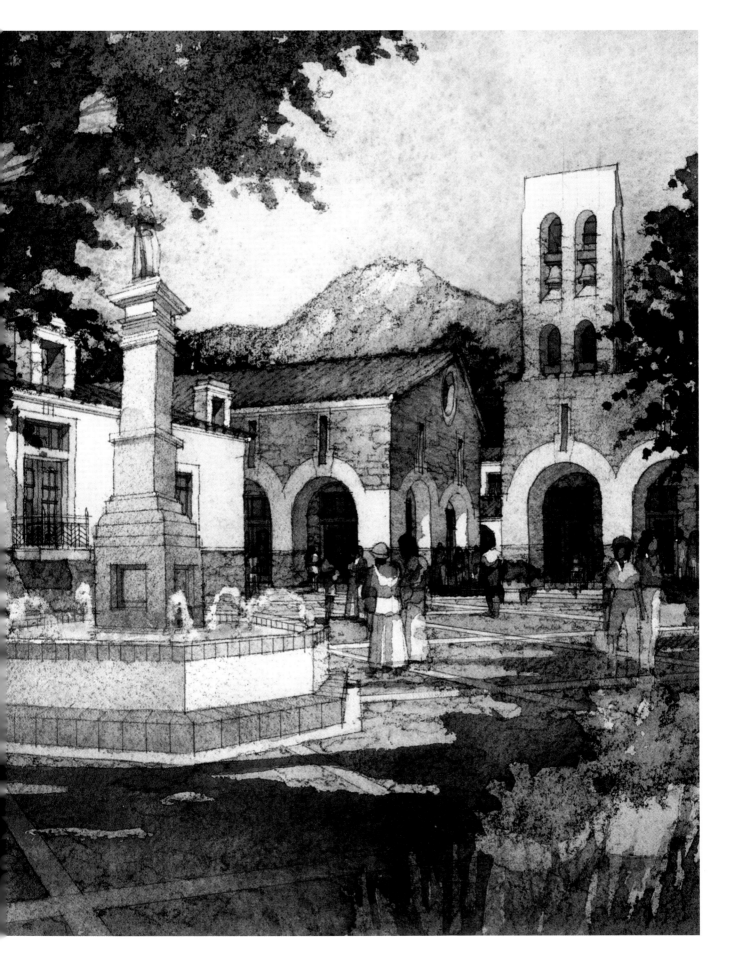

1.左圖　暖色調的建築體與冷色調的環境關係表達
　　　　選自《建築表現藝術》
2.右圖　綜合技法，園林景觀小品國畫顏料水彩紙
　　　　作者：劉晨澍

　　③前一遍顏色乾後進行第二遍上色，針對不同特點和材質在物體的過渡面表現出豐富的變化，根據光照效果渲染明暗變化，根據遠近關係渲染虛實效果。由淺至深，可多次渲染，直到畫面層次豐富有立體感。同時，多次疊加渲染的時候應保持顏色的鮮亮度和透明感（左圖）。

　　④刻畫細部，強調高光，高光可留白，也可用修正液或高光筆進行強調。

　　⑤對於細部的刻畫可選擇彩色鉛筆，整理畫面。

　　綜合表現技法通常表現為上述多種技法的綜合運用。較單一表現技法來講，綜合表現技法更能夠表達設計的真實性，也更為方便快捷（右圖）。一些時候，綜合表現技法還可以借助相關和特殊材料來實現效果，提高畫面質量，也可通過加工、合成、剪貼等方法豐富綜合技法表現。從某種意義上講，綜合表現技法能夠更加清楚地表達設計構思，甚至可以出現意想不到的效果。根據最終畫面的形成與組織方式的不同，可將綜合表現技法分為兩種：工具表現型和材料表現型。

一、工具表現型

這種綜合表現技法，主要是借助前面所講述的繪圖工具對畫面進行綜合運用和處理來表達構想。如運用麥克筆、彩色鉛筆、水彩水粉、蠟筆、油畫棒、色粉筆、丙烯等工具，綜合多種繪畫形式來表現，產生一定的藝術感染力（左圖）。

有時候，可根據紙面的不同選擇相應的表現工具，重點表現各種肌理材質，賦予畫面真實感（右圖）。

二、材料表現型

材料表現型是指在原有透視底圖的基礎上，通過剪貼材料的方法來實現畫面效果。這裡所謂的材料，一方面是指所表現材質的仿真或真實材料，另一方面是指印刷品的照片、圖形或剪紙、色布、絨紙等通過剪取作為剪貼物成為畫面的一部分，通常情況下，是作為畫面的配景來烘托某種氣氛。

1.左圖　貴州黔東南從江侗寨綜合表現麥克筆、簽字筆、
　　　　水彩、彩色鉛筆水彩紙
　　　　作者：劉晨澍
2.右圖　綜合技法表現園林景觀小品，塑膠薄膜附著在水
　　　　彩顏料上，幹後在紙上留下的肌理效果
　　　　作者：劉晨澍

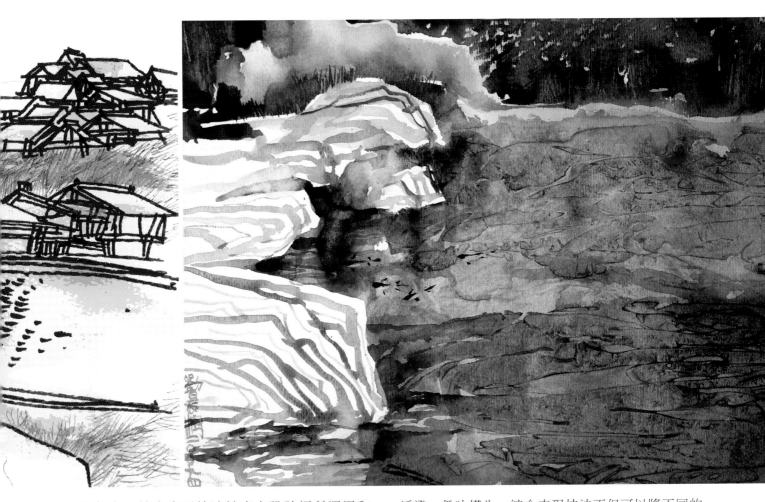

現如今，綜合表現技法被廣大設計師所運用和推崇，有些人常常將綜合表現的兩種技法進行巧妙的結合，其效果各異，意境奇特，較單一表現技法來講，有的更加嚴謹抽象、意味深長，有的更加生動活潑、趣味橫生。綜合表現技法不但可以將不同的表現技法加以綜合利用，也可以開發出新的表現視野，形成自我表現的語言形式。

第五章
景觀設計手繪實例與作品鑑賞

在現代景觀設計中，景觀手繪表現對於設計師來講是異常重要的。它所表達的重點是將三維空間形態轉化成具有立體感的2D平面的效果，它是設計師探索、嘗試、歸納、整合的過程，同時也是表達自己構想的重要語言。

景觀手繪表現是依賴圖示化的語言方式來傳達設計思維過程和結果的。這種圖示化語言傳達的過程首先要求設計師對景觀設計的正確理解和認識，以及對要表達物件的具體分析，要求設計師要善於運用判斷和推理等邏輯思維過程，做到準確的表達。然後再用一定的審美觀念使這種圖示語言簡潔、生動，這就需要設計師具有高度概括的繪畫技巧和一定深度的藝術素養。

無論對於初涉學海的學生，還是久經沙場的設計師，景觀手繪表現的思維變化和方法技巧永遠是一門需要不停探索的課題。我們無法預計若干年後的景觀設計在手繪表現上會發生何種改變，但可以確信，這種變化代表了人們對景觀設計的思考和努力。本章中收集了代表性很強的多張景觀手繪表現作品，表現風格迥異，各具特色，供讀者鑑賞，同時也希望能給讀者某些啟示。

馬來西亞古晉市街道景
觀水彩、炭精條水彩紙
作者：劉晨澍

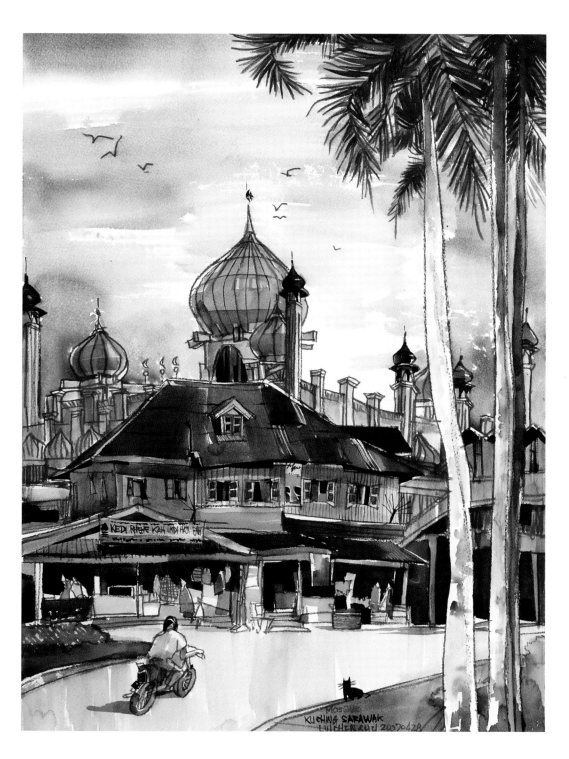

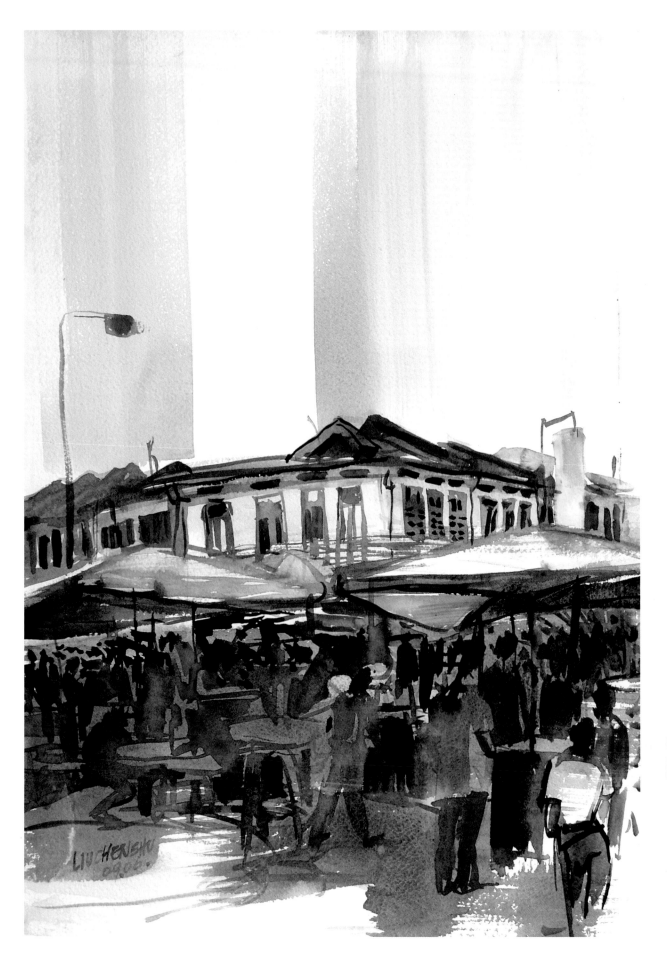

1.左圖　馬來西亞哥打基納巴魯市城市街道
　　　　水彩、彩色鉛筆　作者：劉晨澍
2.右圖　寬幅構圖，畫面前景主要以縱向排列
　　　　表達景觀環境設施鋼筆線描
　　　　作者：周亞錦

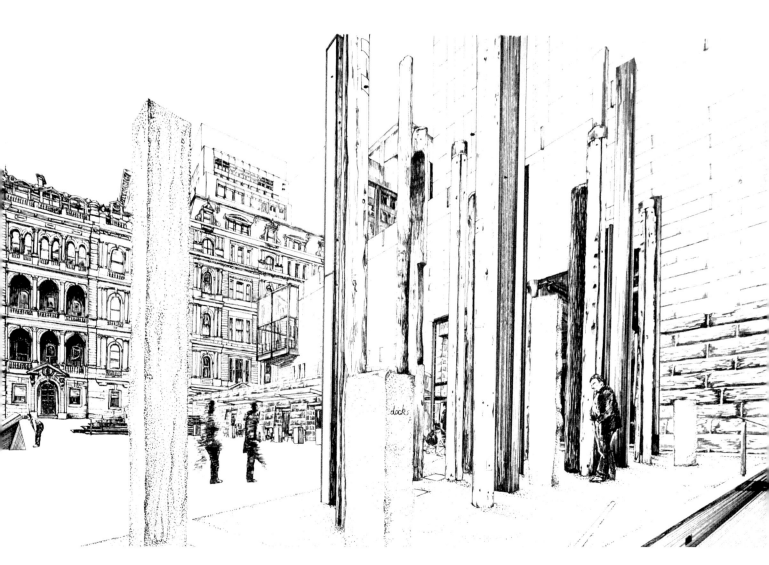

1.左圖　西班牙托萊多古城俯瞰
　　　　水彩、鉛筆水彩紙　作者：劉晨澍
2.右圖　鳥瞰視圖在景觀場景繪製中經常使用，
　　　　此圖有類似中國傳統繪畫的散點透視特點
　　　　選自《世界現代建築畫精選叢書》

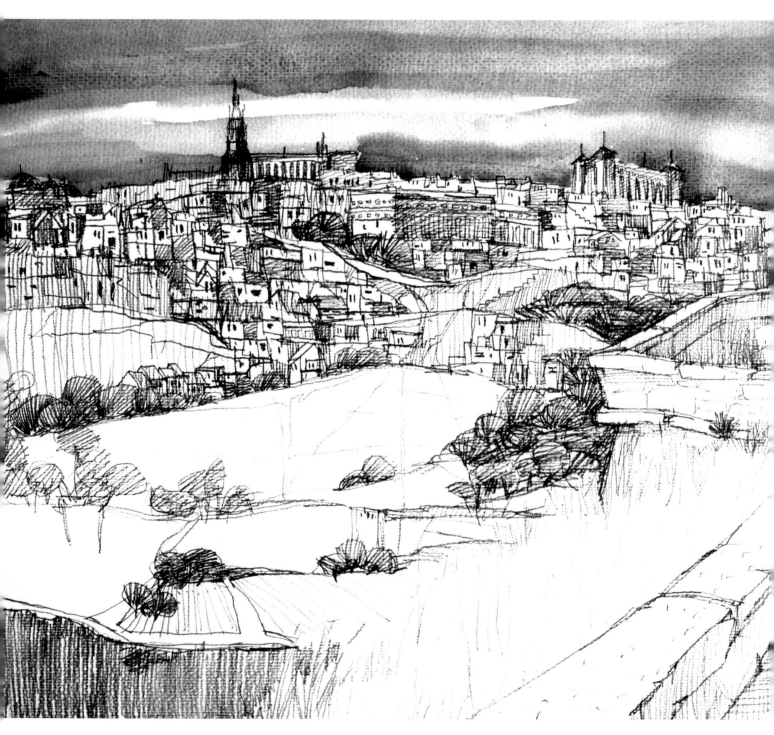

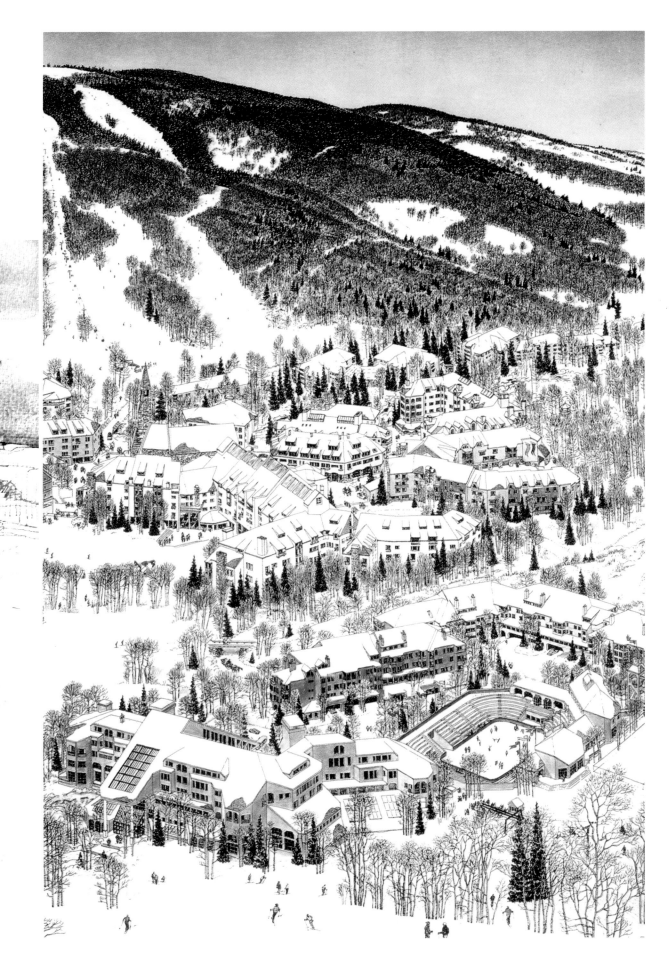

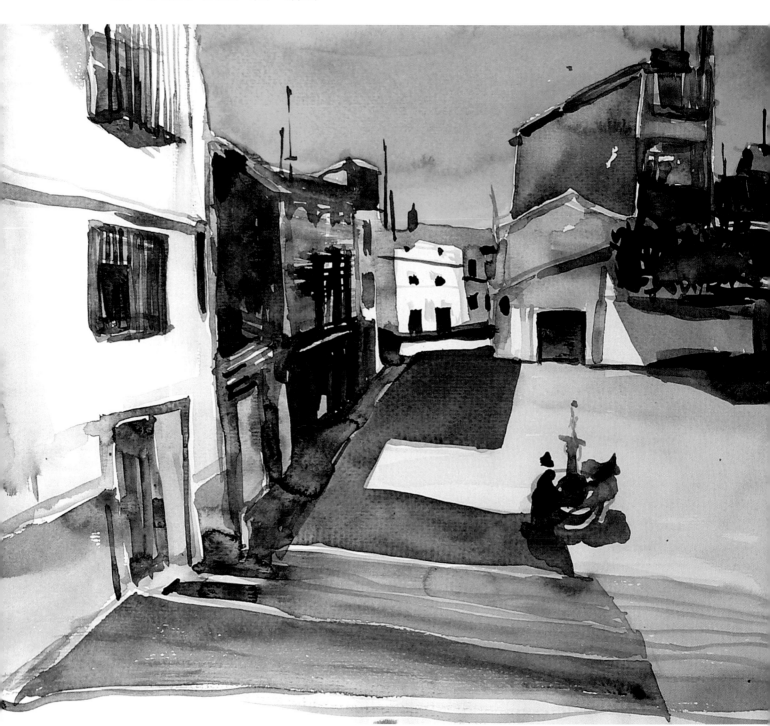

1.左圖
　帶有裝飾趣味的城市景
　觀表現　選自《歐洲最
　新商業插畫》

2.右圖
　熱帶城市伊斯蘭建築周
　邊綜合景觀　鋼筆淡彩
　選自《世界現代建築畫
　精選叢書》

1.左圖　柏林威廉皇帝教堂鋼筆線描　作者：李鑫鎖
2.右圖　印度風建築 鋼筆線描　作者：楊承彬

ERNEST BURDEN

McGraw-Hill Inc

New York　St Louis　San Francisco
Auckland　Bogota　Caracas
Lisbon　London　Madrid　Mexico
Milan　Montreal　New Delhi　Paris
San Juan　São Paulo　Singapore

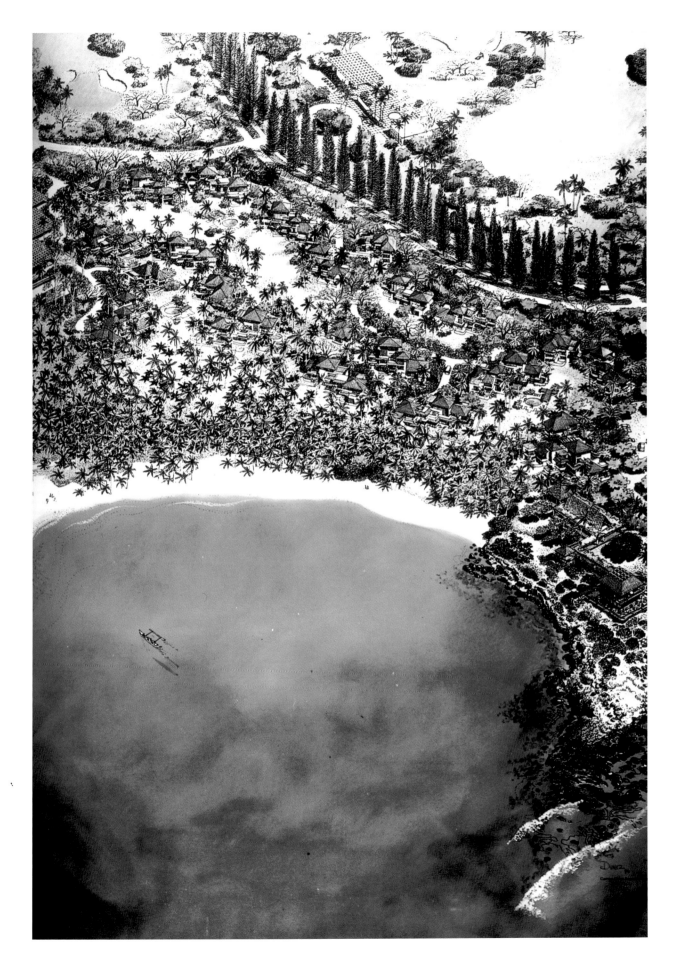

1.左圖　以短線條的鉛筆線描表現風的感覺，淡彩輔之
2.右圖　以構築物為中心的景區表現鋼筆線描
　　　　選自《借助攝影巧繪建築圖》

1.左圖　強調透視的方法在表現景觀空間近、
　　　中、遠景中的重要作用，後期電腦合成
　　　選自《建築空間和景觀透視表現》
2.右圖　對比色表現景觀植被的特點　作者：劉曉東

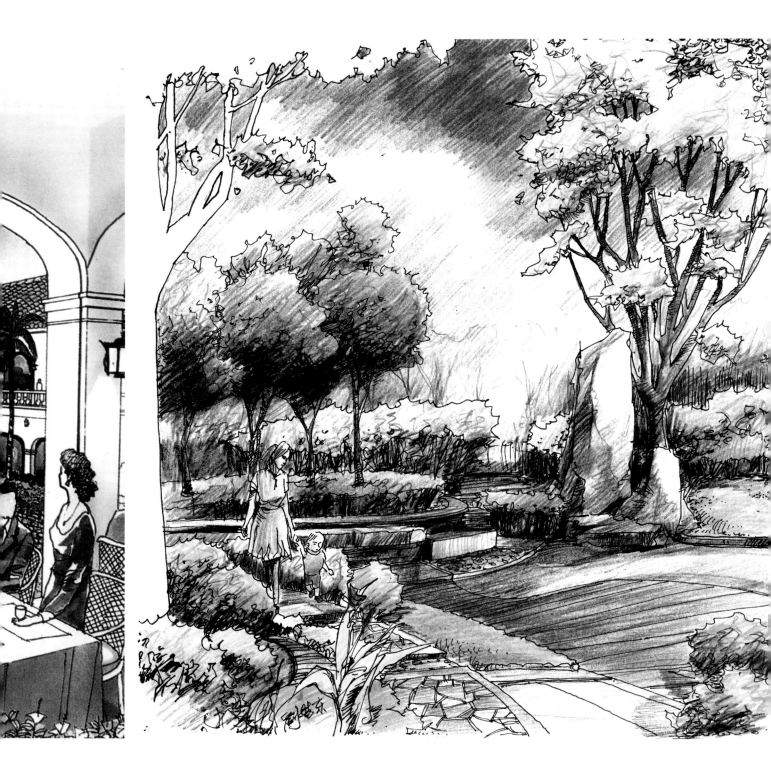

參考書目

1. [德]黑格爾‧博芬格，沃爾夫岡‧福格特. 赫爾穆特‧雅格比——建築繪畫大師. 李薇 譯. 大連：大連理工大學出版社，2003.7

2. [美]格賴斯. 建築表現藝術. 天津：天津大學出版社，2000

3. 劉志文，李永明‧世界現代建築畫精選叢書——建築環境. 哈爾濱：黑龍江科學技術出版社，2001

4. [西]阿傑多‧馬哈默. 世界建築大師手繪圖集. 李雯燕譯. 瀋陽：遼寧科學技術出版社，2006

5. 克勞迪奧‧傑默克等. 場所與設計. 譚建華等譯. 大連：大連理工大學出版社，2001

6. [美]歐尼斯特‧伯登. 借助攝影巧繪建築圖. 劉念雄譯. 北京：中國建築工業出版社，1998

7. 大衛‧麥考利. 城市——一個羅馬人規劃和建城的故事. 楊惠君譯. 臺北：木馬文化事業股份有限公司，2006

8. 中國建築設計研究院建築歷史研究所. 浙江民居. 北京：中國建築工業出版社，2007

9. 王鐵. 外部空間環境設計. 長沙：湖南美術出版社，2000

10. 羅曼‧比特尼. 歐洲最新商業插畫. 北京：中國青年出版社，2008

11. Hristian Brandstatter. Wiener Werkstatte. Design In Vienna 1903-1932. Harry N. Abrams. INC.

12. [美]佛蘭克林‧托克. 流水別墅. 林鶴譯. 北京：清華大學出版社，2009

13. 王樹村. 中國店鋪招幌. 北京：外文出版社，2006

14. James Steel. "Schindier". Taschen Press, 2005

15. 丹尼‧葛瑞格利. 手繪人生. 劉複苓譯. 臺北：馬可孛羅文化，2009